포토샵으로 쉽게 배우는

웹툰+디지털 일러스트+태블릿 마스터

포토샵으로 쉽게 배우는

웹툰+
디지털 일러스트+
태블릿 마스터

기초부터
응용 테크닉까지

길문섭 지음

생각비행

급변하는 시대에 만화를 그린다는 것

만화를 그리면서 만화에도 트렌드가 있음을 느꼈다. 예를 들면, 내가 처음 만화를 그리기 시작할 때는 만화 도구라고 해봐야 변변한 게 없었다. 만화용 먹물이 귀해 매번 벼루에 먹을 갈아 만화를 그렸다. 또한 스크린톤이 없어 손으로 일일이 톤의 모양을 만들어 그렸다. 정말 호랑이 담배 피우던 시절이었다. 지금의 젊은 작가들이나 지망생들에게 이런 얘길 하면 '뻥쟁이'라고 할지도 모른다. 하지만 내가 처음 만화계에 입문할 당시에는 모두 그렇게 그림을 그렸다.

그때만 해도 나는 평생 먹을 갈아서 만화를 그릴 줄로만 알았다. 그런데 어느 순간 제도용 만화먹물이 흔해지더니 스크린톤이 나오기 시작했다. 모든 게 정말 신기한 일이었다. 손으로 무늬를 일일이 그려 넣어야 했던 일들이 스크린톤 한 번 붙이면 옷의 무늬든 배경이든 멋지게 해결되었다. 이 때문에 그때 알던 스크린톤 사장님이 부럽기도 했고, 만화 전문용지를 처음 보았을 때는 가슴이 떨리기도 했다.

그런데 더 놀라운 일은 2000년 이후 인터넷의 보급으로 종이 만화가 디지털 만화로 서서히 탈바꿈하기 시작했다는 사실이다. 그림을 그리는 종이가 없어지고 컴퓨터로 그림을 그린다니… 정말 기상천외한 사건이었다. 종이로만 읽던 만화

가, 종이로 그려야 제맛이던 만화가, 컴퓨터의 등장으로 모조리 바뀌었으니 말이다. 대본소와 서점용 단행본으로 만화 시장이 갈렸던 시대에서 모든 시스템이 디지털 형식으로 변모했다.

1980년대가 만화방을 중심으로 한 대본소 만화의 황금기였다면, 지금은 웹툰(webtoon)의 황금기라 할 수 있다. 시대와 환경의 변화에 따라서 만화의 유행도 바뀌고 시스템도 트렌드화되어 가고 있다. 이렇게 급변하는 시대의 흐름을 따라가지 못하면 그림을 배우는 입장에서는 항상 뒤처질 수밖에 없다. 일러스트도 웹툰도 시대적 메커니즘에 충실해야 성공할 수 있다.

우리나라에서 '웹툰'이라고 불리는 온라인 만화는 날로 발전하고 있는 중이다. 최근 만화에 플래시 효과까지 삽입하게 되면서 단순, 반복적인 클릭 행위에 이벤트를 부여하는 것이 트렌드가 되면서 웹툰을 더욱 활성화하는 데 성공하고 있다.

새로운 한류 콘텐츠로 부상한 웹툰이 일본, 중국, 태국, 대만, 미국, 유럽 등지로 팔려나가고 있다. 이 모든 성공은 인터넷 공간을 만들 수 있는 컴퓨터의 보급에 의해 디지털 만화 시장이 형성되었기 때문이며, 오늘날 한국 만화 시장은 물론 세계 만화 시장에서도 웹툰이 그 중심에 있다고 해도 과언이 아니다.

급속도로 변화하는 시대에 우리는 그림을 그리고 있다. 그러므로 그림을 그리기 위해서는 지금 당장 컴퓨터와 친해져야 한다. 그림을 잘 그리려면 포토샵을 알아야 하고 인터넷 환경에 익숙해야 한다. 포토샵, 클립스튜디오, 페인터, 코믹스튜디오 등 다양한 프로그램들이 그림을 그리는 사람들을 유혹하고 있다. 하지

만 디지털 만화의 기본도구인 포토샵을 배우지 않고서는 작가로 성공하기 힘들다. 가장 큰 이유는 그간 내가 여러 지면이나 논문을 통해 밝혀왔듯이 포토샵을 기본으로 다른 프로그램들이 만들어졌고 포토샵과 호환되게끔 되어 있기 때문이다. 아래 프로그램들의 구성을 보면 이를 쉽게 확인할 수 있다.

▲ 포토샵 초기화면

▲ 클립스튜디오 초기화면

▲ 코믹스튜디오 초기화면

▲ 일러스트레이터 초기화면

따라서 이 책을 보는 독자들이 포토샵의 기본기를 철저히 익히고 부단히 연습해주기를 기대한다. 웹툰작가나 일러스트작가가 되기 위해서는 다음과 같은 일

을 꼭 했으면 한다.

첫째, 그림을 그리기 위한 모든 기기의 메커니즘을 익혀라. 포토샵이나 클립스튜디오 같은 프로그램은 물론이고 인터넷 환경도 익히고 알아야 한다.

둘째, 자신의 멘토를 정하라. '나는 〈미생〉의 윤태호 작가 같은 만화작가가 될 거야!' 하는 기대와 희망을 품고 노력하라. 훗날 그 위치에 올라 있는 자신을 보고 놀랄 것이다.

셋째, 물불 가리지 말고 노력하라. 나태한 사람에겐 미래가 없다. 노력하지 않는 사람은 기회를 얻을 수 없고, 자신의 꿈을 이룰 수도 없다. 최고가 된다는 것은 남들보다 갑절의 노력, 각고의 노력을 한 사람에게만 주어진다는 사실을 명심하자.

끝으로 이 책은 지면 관계상 '기초부터 응용 테크닉'까지만 수록했음을 알려둔다. 웹툰과 디지털 일러스트의 기본기를 쉽고 빠르게 배우면서 다양한 응용 테크닉을 익히고자 하는 후학들에게 도움이 될 수 있도록 최선을 다하여 만들었다. 심화과정이 필요한 사람은 다른 책을 참고하기 바란다.

여러분이 향하는 길에 이 책이 작은 나침반이 되었으면 하는 마음 간절하다.

2016년 10월 1일

세한대학교 만화애니메이션학과 교수 길 문 섭

CHAPTER **02**
포토샵으로 할 수 있는 **선의 다양한 표현기술**

CHAPTER 03
웹툰+디지털 일러스트 캐릭터 표현과 장면 연출

CHAPTER 04
타이틀과 다양한 글씨체 만들기

PART **02**

포토샵으로 그리는 웹툰＋디지털 일러스트 **작법의 핵심**

CHAPTER **01**

단숨에 끝내는 **디지털 일러스트 기초**

CHAPTER **02**
표현이 풍부해지는 **웹툰＋디지털 일러스트 작법 마스터**

CHAPTER 03
웹툰+디지털 일러스트 실전 테크닉

01

포토샵으로 표현하는 웹툰+디지털 일러스트 기초 테크닉

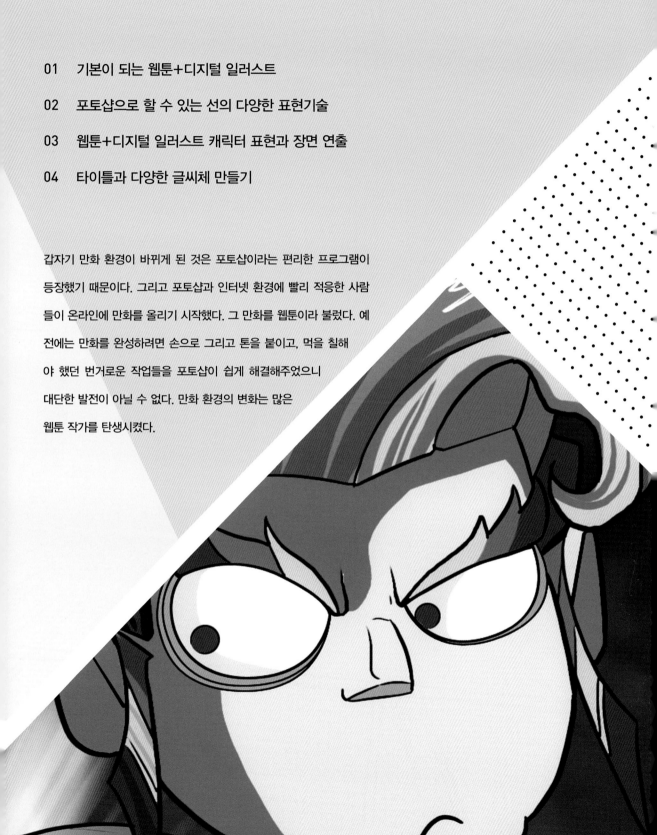

갑자기 만화 환경이 바뀌게 된 것은 포토샵이라는 편리한 프로그램이
등장했기 때문이다. 그리고 포토샵과 인터넷 환경에 빨리 적응한 사람
들이 온라인에 만화를 올리기 시작했다. 그 만화를 웹툰이라 불렀다. 예
전에는 만화를 완성하려면 손으로 그리고 톤을 붙이고, 먹을 칠해
야 했던 번거로운 작업들을 포토샵이 쉽게 해결해주었으니
대단한 발전이 아닐 수 없다. 만화 환경의 변화는 많은
웹툰 작가를 탄생시켰다.

01

기본이 되는

웹툰+
디지털 일러스트

최근에는 코믹스튜디오나 페인터 혹은 클립스튜디오로 만화를 그리는 작가를 많이 볼 수 있다. 아마추어 작가나 프로를 꿈꾸는 웹툰작가 지망생 중에서도 이런 프로그램을 찾는 사람이 많다. 웹툰의 프로작가들이 이런 프로그램으로 만화를 그리기 때문일 것이다. 그러나 코믹스튜디오나 클립스튜디오 같은 프로그램들은 포토샵을 기반으로 한 경우가 많고, 상호 호환하도록 보완적으로 만들었다. 따라서 여기서 다루는 포토샵을 기본으로 배우고 코믹스튜디오나 클립스튜디오 같은 프로그램들을 다룬다면 훨씬 쉽게 배우고 응용하기에도 좋을 것이다. 잊지 말자. 포토샵을 먼저 알아야 디지털 만화의 기본을 알 수 있고 배울 수 있다.

01 대중이 생각하는 웹툰

TIP

웹툰(webtoon)은 인터넷을 뜻하는 '웹(web)'과 만화를 의미하는 '카툰(cartoon)'의 합성어로 줄거리가 있는 그림 창작물을 의미한다. 대형 포털 사이트들의 적극적인 지원에 힘입어 많은 독자층이 향유하는 대표적인 인터넷 창작물로 자리 잡았다.

예전 같으면 설명이 필요했을 부분이지만, 이제는 모두가 웹툰을 알고 있어 긴 설명이 불필요하다. 그만큼 웹툰이 대중화되어 이제는 빼놓을 수 없는 문화가 되었다. 간략하게 웹툰이 무엇인지 정의한다면, 온라인상에서 보여주기 위해 그린 만화를 의미한다고 할 수 있다. 종이 책으로 출간된 만화를 스캔하여 보여주는 것과는 다른 의미다.

　2000년 초에 접어들면서 출판 만화 시장이 급격히 위축되자 만화가들은 인터넷 시장으로 눈을 돌렸다. 이것이 오늘날 웹툰의 시발점이다. 예전에는 만화가 만화방, 대여점 등을 중심으로 유통되는 라인이었다면, 오늘날 웹툰은 무제한, 무차별적으로 독자들을 만날 수 있다.

▌사람들은 손으로 그림 그리는 것을 포기하고 왜 컴퓨터로 그림 그리기를
시작했을까?

수작업이 많았던 만화 작업이 2000년대에 들어서면서부터 컴퓨터를 중심으로
새로운 환경과 맞물려 급변하게 된다.

▌요약하면 다음과 같은 순서로 만화 환경이 바뀌게 되었다.

수작업 단계 [예 : 코믹 스트립]	펜으로 그리기	뒤처리	톤 붙이기	출판 편집	책 출간

컴퓨터 작업 단계 [예 : 웹툰]	아무 곳에서나 그림 그리기가 가능하고 한 번에 인터넷 지면에 올리고 출판도 가능

이처럼 갑자기 만화 환경이 바뀌게 된 것은 포토샵이라는 편리한 프로그램이
등장했기 때문이다. 포토샵과 인터넷 환경에 빨리 적응한 사람들이 온라인에 만
화를 올리기 시작했다. 그 만화를 웹툰이라 불렀다.

예전에는 만화를 완성하려면 손으로 그리고 톤을 붙이고, 먹을 칠해야 했던 번
거로운 작업들을 포토샵이 쉽게 해결해주었으니 대단한 발전이 아닐 수 없다. 만
화 환경의 변화는 많은 웹툰 작가를 탄생시켰다.

여기에 수록된 모든 테크닉은 포토샵을 기준으로 쉽게 따라 배울 수 있도록 했다.

그림을 배우는 데에는 열정이 필요하다. 특히 포토샵은 한 번 했다고 바로 자기 것이 되지는 않는다. 꾸준히 연습하며 노력을 기울여야 한다.

포토샵(Photoshop) 이란?

포토샵은 미국 어도비 시스템스(Adobe Systems)에서 개발한 컴퓨터 그래픽 프로그램이다. 포토샵으로 다양한 이미지를 편집할 수 있고 쉽게 그림을 그릴 수도 있어서 만화를 그리는 작가 대다수가 사용하고 있다. 포토샵은 다양한 버전이 시중에 나와 있고, 2014년에 마지막 버전 업데이트를 진행하면서 프로그램 형태가 대폭 바뀌었다. 'Creative Cloud'라는 이름으로 출시된 이 버전은 줄여서 포토샵CC라는 명칭으로도 불리는데, 기간이 정해진 사용권을 구매하는 형태의 제품이라고 할 수 있다. 포토샵은 워낙 다양한 버전의 형태가 있기 때문에 어떤 단계의 프로그램을 사용할 것인가는 사용자 스스로 판단할 문제이지만, 최신 프로그램이라고 해서 무조건 좋은 것은 아니며 자신이 가진 툴을 잘 활용하는 것이 더 중요하다고 할 수 있다. 여기에 수록된 내용은 Photoshop CS5, Photoshop CS6를 사용하여 예시하고 만들었다.

＊포토샵은 정품을 구매하여 사용하는 것이 바람직하다.

02

포토샵으로
쉽게 그리는
디지털 일러스트

01 디지털 일러스트(digital illustration)란 무엇인가?

일러스트레이션이란 어떤 의미나 내용을 시각적으로 전달하기 위하여 사용되는
삽화, 사진, 도안 따위를 이르는 말이라고 사전에 나와 있다. 우리가 흔히 '일러스
트'라고 말하는 삽화는 서적, 신문, 잡지 등의 내용을 보충하거나 이해를 돕기 위
하여 넣는 그림을 의미한다. 그러므로 디지털 일러스트란 어떤 메시지나 의미를
쉽게 전달하고자 디지털 매체를 활용하여 만들어낸 삽화, 사진, 도안 등을 통칭
하는 용어다.

일러스트
illustration

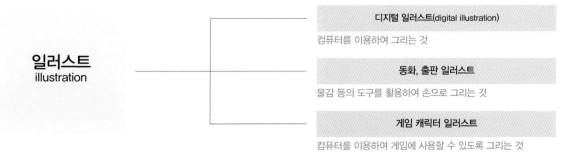

디지털 일러스트(digital illustration)

컴퓨터를 이용하여 그리는 것

동화, 출판 일러스트

물감 등의 도구를 활용하여 손으로 그리는 것

게임 캐릭터 일러스트

컴퓨터를 이용하여 게임에 사용할 수 있도록 그리는 것

TIP

그래픽 프로그램은 컴퓨터로 화상을 제작, 편집, 후가공할 수 있게 해주는 디지털 소프트웨어(digital software)를 말한다. 공간에 따라 3차원(입체)과 2차원(평면) 프로그램으로 나뉘며, 좌표 설정 방식에 따라 래스터(픽셀) 방식과 벡터 방식으로 나뉜다.

-2차원 그래픽 프로그램: 포토샵, 페인트샵 프로, 코렐 페인터, 김프, ACDSee(래스터 방식) / 일러스트레이터, 플래시, 코렐 드로우, 잉크스케이프(벡터 방식).
-3차원 그래픽 프로그램: 오토캐드, 3D 스튜디오 맥스, 마야, 라이트웨이브, 소프트 이미지 XSI, 스케치업, ZBrush, 블렌더
(위키피디아 참조)

흔히 볼 수 있는 어린이 동화책 일러스트의 경우 수작업으로 제작된다. 이는 내용을 보고 연필로 스케치한 후 물감이나 색연필, 유화 등으로 채색하여 완성하는 경우를 말한다. 이런 수작업은 대개 시간이 많이 소모되고 작업하는 내내 고도의 집중력을 요구한다. 하지만 디지털 일러스트는 다양한 컴퓨터그래픽 프로그램을 활용하여 이뤄지기 때문에 작업이 비교적 수월하다는 장점이 있다. 또한 완성된 작업물의 크기 변환이나 색감 조정 등도 쉽게 이뤄지기 때문에 디지털 일러스트 프로그램으로 작업하는 작가들이 늘어나고 있는 추세이다.

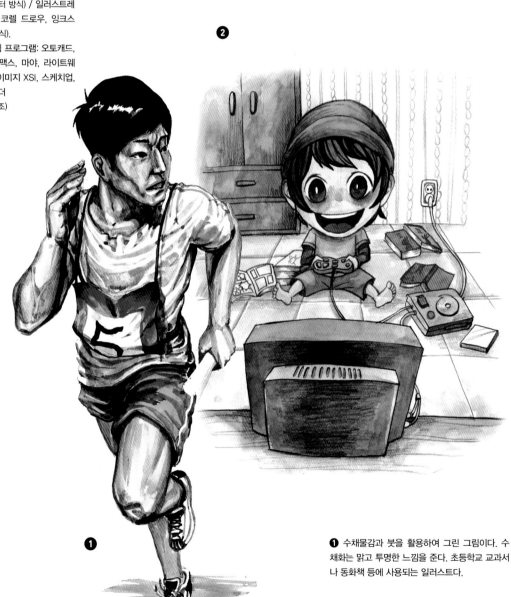

❶ 수채물감과 붓을 활용하여 그린 그림이다. 수채화는 맑고 투명한 느낌을 준다. 초등학교 교과서나 동화책 등에 사용되는 일러스트다.

❷ 수채물감과 색연필을 이용하여 그린 그림이다. 물감의 거친 느낌을 색연필로 커버하여 부드럽게 그렸다.

❸ 크레용과 물감을 이용하여
그린 동화 일러스트

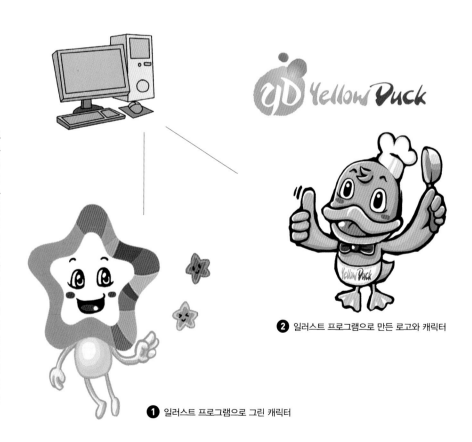

❷ 일러스트 프로그램으로 만든 로고와 캐릭터

❶ 일러스트 프로그램으로 그린 캐릭터

02 일러스트 프로그램과 포토샵의 비교

일러스트 프로그램으로 그린 그림과 포토샵을 이용하여 그린 그림은 느낌이 다
르다. 화면상으로 보는 그림과 나중에 책으로 출판되었을 때의 그림 또한 느낌이
많이 다르다. 다양한 경험을 쌓으며 그 차이를 인식하고 각각의 장점을 살리는
것이 중요하다.

TIP

2차원 그래픽 프로그램 중에서 대표
적인 포토샵과 일러스트레이터의 특
성을 알아보자. 포토샵은 리터칭 위
주의 작업에 적합하고 일러스트레이
터는 드로잉 위주의 작업에 적합하
다. 포토샵은 미세한 색상 차이를 색
점(픽셀)으로 표현하기 때문에 실제
로 보는 질감이나 빛의 느낌을 그대
로 표현할 수 있으며 다양한 이미지
의 합성, 특수 효과, 필터를 이용한
이미지 변화 등의 장점이 있는 반면
해상도에 따라 파일 크기가 변화한
다는 점을 고려해야 한다. 일러스트
레이터는 점과 점을 이어 선으로, 선
과 선을 이어 면으로 형태를 만들기
때문에 이미지를 확대, 축소해도 이
미지 사이즈 변화가 없다. 이미지의
형태를 바꾸고 싶을 때 점의 위치를
변경하는 것만으로도 수정이 가능하
여 애니메이션 작업에 적합하다.

일러스트 프로그램과 포토샵 프로그램의 비교를 통해 어떤 느낌이 되는지 알아
보자.

❸ 포토샵 프로그램으로 그린 캐릭터

❹ 일러스트레이션 프로그램으로
그린 캐릭터

❺ 손으로 직접 그린 동화 일러스트

03 포토샵+태블릿+디지털 일러스트 그리기

태블릿을 활용하면 훨씬 쉽고 재미있게 그림을 그릴 수 있다. 태블릿은 포토샵 같은 그래픽 프로그램과 연동할 수 있으며 가벼운 일러스트부터 판타지적인 일러스트에 이르기까지 웬만한 웹툰을 다 그려낼 수 있다. 이 책에서는 포토샵을 이용하여 디지털 일러스트를 쉽고 간단하게 그리는 방법을 소개한다.

❶ 포토샵과 태블릿을 이용하여 그린 디지털 일러스트

❷ 태블릿을 이용하여 만화적인 느낌을 살린 그림

포토샵과 펜션을 다양하게 쓰면 수채화 느낌의 일러스트도 마음대로 그릴 수 있다. 포토샵이 아닌 페인터 프로그램을 사용하면 수채화로 그린 듯한 느낌을 더 강하게 줄 수 있다.

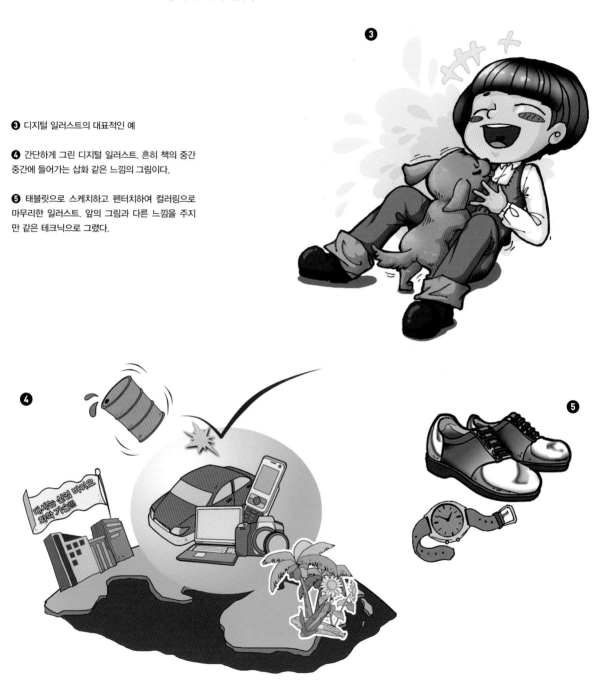

❸ 디지털 일러스트의 대표적인 예

❹ 간단하게 그린 디지털 일러스트. 흔히 책의 중간 중간에 들어가는 삽화 같은 느낌의 그림이다.

❺ 태블릿으로 스케치하고 펜터치하여 컬러링으로 마무리한 일러스트. 앞의 그림과 다른 느낌을 주지만 같은 테크닉으로 그렸다.

웹툰이나 디지털 일러스트 작업에 태블릿은 필수적인 도구라고 할 수 있다. 이제 태블릿을 활용하는 방법을 구체적으로 알아보기로 하자.

03

웹툰과
디지털 일러스트를
자유롭게 그리는
태블릿 테크닉

종이에 손그림을 그려 스캔을 한 다음 색을 칠해 웹툰이나 디지털 일러스트를 그리기도 한다. 하지만 이런 방법은 시간과 노력이 어마어마하게 든다. 반면 태블릿을 사용하면 그림을 그리고 수정하기가 수월하다. 이 때문에 만화작가들은 태블릿을 주로 활용하는 편이다. 하지만 액정에 직접 손을 대고 그리는 '액정 태블릿'은 많이 쓰이고 있지만 비싸다는 단점이 있다. 그러나 태블릿은 여러 가지 면에서 쉽게 그림을 그릴 수 있어 최근 급속하게 사용되고 있다.

태블릿을 이용하여 그린 그림. 어떠한 테크닉으로 그리느냐에 따라 전반적인 느낌이 달라진다. (길문섭 디지털 일러스트)

01 태블릿이란?

태블릿은 펜과 종이가 결합된 디지털 매체라고 할 수 있다. 일반적인 마우스로는 세세한 표현을 할 수가 없다. 하지만 태블릿을 활용하면 펜의 필압 기능을 이용하여 마치 진짜 펜으로 그린 듯한 효과를 얻을 수 있다. 종이에 직접 그리는 방식에 비해 시간과 자원을 절약할 수 있으며 수정, 삭제가 용이하다. 이 때문에 태블릿을 이용한 컴퓨터 그래픽 작업이 보편화되고 일상화되는 추세다. 태블릿은 크기와 종류가 무척 다양하다. 화면에 직접 그림을 그리는 액정 태블릿은 최근 들어 폭발적으로 수요가 늘어나고 있다.

02 태블릿펜의 기능

제조사마다 추가 기능이 있을 수 있지만 일반적인 기능은 거의 비슷하다. 여기에서 소개하는 태블릿펜은 와콤(WACOM) 제품이다. 실제 사용하는 제품을 촬영했다.

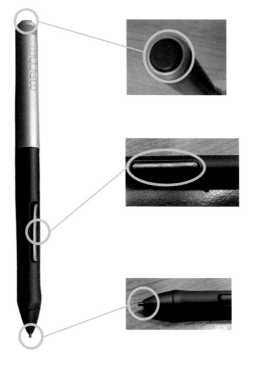

지우개: 모델과 제조회사에 따라 다르지만 태블릿펜 윗부분에 지우개 기능이 삽입되어 있는 모델이 대부분이다.

상·하 버튼: 태블릿펜에는 보통 위아래의 버튼이 있다. 버튼의 기능은 별도로 설정할 수 있지만, 기본적으로 하단은 휠의 기능을 하고, 상단은 마우스의 우측 버튼에 해당하는 기능을 수행한다.

펜촉: 태블릿의 가장 중요한 부분으로 닳으면 교체할 수 있다. 필압 기능이 있어 연필로 그린 것 같은 효과를 얻을 수 있다. 마우스의 왼쪽 버튼 기능처럼 한 번 찍으면 클릭, 두 번 찍으면 더블클릭, 한 번 찍은 후 드래그하면 펜의 압력에 따라 선이 그어지게 된다.

03 태블릿판의 기능

태블릿 중에 많이 사용되는 와콤 회사의 제품이다. 태블릿은 제조사와 모델별로 기능이 다르니 자신의 태블릿에 맞는 설명서를 참고하여 기능을 익히기 바란다.

▲ 일반 태블릿 ▲ 액정 태블릿

입력패드: 모니터를 축소해놓은 것이라고 보면 된다. 입력패드 위에서 펜을 이동하면 커서도 따라 움직이게 된다. 종이에 펜으로 그림을 그리듯이 패드 위에서 그림을 그리면 컴퓨터 화면에 그림이 그려진다. 일반 태블릿은 패드 위에 그림을 그리고 액정 태블릿은 액정(모니터) 위에 직접 그림을 그릴 수 있다.

04 태블릿으로 선긋기

기본적인 기능을 배웠으니 실제 선을 그려보자. 포토샵 프로그램을 실행하여 새 파일을 열고 태블릿 입력패드에 펜으로 선을 그어보자.

05 선긋기의 여러 형태

그림과 같이 화면에 선이 그어진다. **1**은 필압을 준 상태로 선의 가늘고 굵은 곳이 잘 표현되어 있다. **2**는 필압이 들어가지 않은 상태여서 **1**과 달리 선의 끝이 뭉툭하게 그어졌다. **1** **2**를 비교해서 보면 필압의 차이가 확연히 드러난다.

TIP

필압 해제
아래 그림처럼 브러시 상태에서 상단 메뉴의 아이콘을 클릭해서 해제하면 필압 상태가 해제된다. (창-윈도우 메뉴에서도 필압 상태의 해제가 가능하다.)

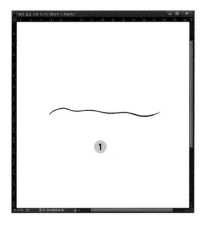

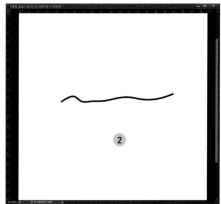

필압을 선택하는 문제는 정의하기 어렵다. 왜냐하면 개인마다 좋아하는 스타일이 다르기 때문이다. 또한 그림체에 따라 필압이 달리 적용되어야 할 필요도 있다. 그러므로 이렇게 저렇게 써보면서 스스로 감을 잡아가야 한다.

06 태블릿으로 표현할 수 있는 자연스러운 선들

마우스로 그림을 그리는 것은 한계가 있다. 아무리 부드럽게 또는 섬세하게 그림을 그리려고 해도 잘되지 않는다. 반면 태블릿을 사용하면 자연스럽고 부드러운 선을 쉽게 그릴 수 있다.

07 기초적인 선긋기 응용하기

태블릿을 사용하면 당장 멋진 그림을 그릴 수 있을 것만 같다. 하지만 천천히 쉬운 그림부터 연습하며 태블릿이 몸의 일부가 되게끔 해야 한다. 성질이 급하면 좋은 그림이 나오지 않는다. 차분하게 천천히 간단한 그림부터 시작해 점차 복잡한 그림으로 연습하기 바란다.

TIP

레이어는 투명한 종이로 생각하면
편하다.

08 그림에 색 입히기

자신이 그린 그림에 새 레이어를 생성하고 태블릿을 이용하여 색을 입혀보자.

09 정교한 일러스트 선긋기 1

태블릿으로 정교한 그림을 그려보자. 굵은 선과 가는 선을 구분하여 집중해서 그
리면 누구나 가능한 일이다.

▲ 길문섭, 《러블리 도그》, 일상이상

10 정교한 일러스트 선긋기 2

세밀한 일러스트를 그릴 때는 집중력이 매우 중요하다. 스케치 단계에서 너무 가늘게 펜터치를 하면 컬러링 단계에서 선이 깨지거나 없어질 우려가 있다. 따라서 색깔을 칠하는 과정을 고려하여 적당한 굵기의 선을 그려야 한다.

▲ 길문섭, 《러블리 도그》, 일상이상

02

포토샵으로 할 수 있는

선의 다양한
표현기술

포토샵은 매우 유용한 프로그램이지만 손으로 익히지 않으면 그림의 떡에 불과하다. 포토샵 툴의 세부적인 기능을 아는 것과 그림을 잘 그리는 것은 별개의 이야기다. 고급 기능이나 아주 세부적인 기능은 차차 익혀도 무방하다. 이 책의 내용을 따라하다 보면 자주 활용하는 포토샵 기본 툴의 기능을 자연스럽게 익힐 수 있으니 어렵다고 생각하지 말고 천천히 하나씩 익혀보자.

01 포토샵 기본툴 익히기

포토샵은 매우 유용한 프로그램이지만 손으로 익히지 않으면 그림의 떡에 불과하다. 어렵다고 생각하지 말고 천천히 하나씩 익혀보자.

포토샵 기본 툴은 툴박스 상에 제공되는 것들이다. 각 툴의 우측 하단에 작은 삼각형이 보이는 것은 세부 메뉴가 있다는 뜻이므로, 클릭하여 세부 메뉴를 하나씩 확인해보자.

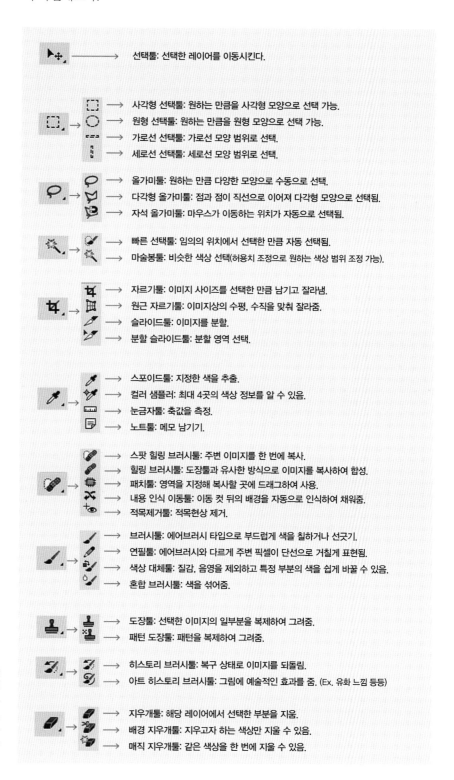

선택툴: 선택한 레이어를 이동시킨다.

사각형 선택툴: 원하는 만큼을 사각형 모양으로 선택 가능.
원형 선택툴: 원하는 만큼을 원형 모양으로 선택 가능.
가로선 선택툴: 가로선 모양 범위로 선택.
세로선 선택툴: 세로선 모양 범위로 선택.

올가미툴: 원하는 만큼 다양한 모양으로 수동으로 선택.
다각형 올가미툴: 점과 점이 직선으로 이어져 다각형 모양으로 선택됨.
자석 올가미툴: 마우스가 이동하는 위치가 자동으로 선택됨.

빠른 선택툴: 임의의 위치에서 선택한 만큼 자동 선택됨.
마술봉툴: 비슷한 색상 선택(허용치 조정으로 원하는 색상 범위 조정 가능).

자르기툴: 이미지 사이즈를 선택한 만큼 남기고 잘라냄.
원근 자르기툴: 이미지상의 수평, 수직을 맞춰 잘라줌.
슬라이드툴: 이미지를 분할.
분할 슬라이드툴: 분할 영역 선택.

스포이드툴: 지정한 색을 추출.
컬러 샘플러: 최대 4곳의 색상 정보를 알 수 있음.
눈금자툴: 축값을 측정.
노트툴: 메모 남기기.

스팟 힐링 브러시툴: 주변 이미지를 한 번에 복사.
힐링 브러시툴: 도장툴과 유사한 방식으로 이미지를 복사하여 합성.
패치툴: 영역을 지정해 복사할 곳에 드래그하여 사용.
내용 인식 이동툴: 이동 컷 뒤의 배경을 자동으로 인식하여 채워줌.
적목제거툴: 적목현상 제거.

브러시툴: 에어브러시 타입으로 부드럽게 색을 칠하거나 선긋기.
연필툴: 에어브러시와 다르게 주변 픽셀이 단선으로 거칠게 표현됨.
색상 대체툴: 질감, 음영을 제외하고 특정 부분의 색을 쉽게 바꿀 수 있음.
혼합 브러시툴: 색을 섞어줌.

도장툴: 선택한 이미지의 일부분을 복제하여 그려줌.
패턴 도장툴: 패턴을 복제하여 그려줌.

히스토리 브러시툴: 복구 상태로 이미지를 되돌림.
아트 히스토리 브러시툴: 그림에 예술적인 효과를 줌. (Ex. 유화 느낌 등등)

지우개툴: 해당 레이어에서 선택한 부분을 지움.
배경 지우개툴: 지우고자 하는 색상만 지울 수 있음.
매직 지우개툴: 같은 색상을 한 번에 지울 수 있음.

TIP

포토샵 툴의 세부적인 기능을 아는 것과 그림을 잘 그리는 것은 별개의 이야기다. 고급 기능이나 아주 세부적인 기능은 차차 익혀도 무방하다. 이 책의 내용을 따라하다 보면 자주 활용하는 포토샵 기본툴의 기능을 자연스럽게 익힐 수 있다.

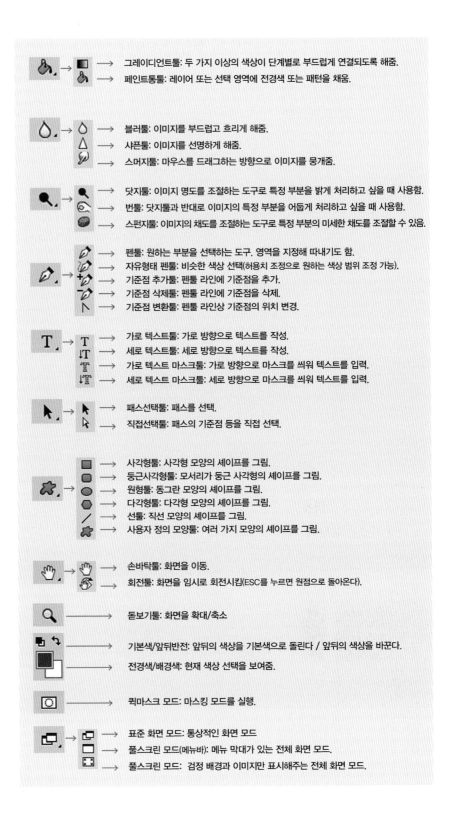

그레이디언트툴: 두 가지 이상의 색상이 단계별로 부드럽게 연결되도록 해줌.

페인트통툴: 레이어 또는 선택 영역에 전경색 또는 패턴을 채움.

블러툴: 이미지를 부드럽고 흐리게 해줌.

샤픈툴: 이미지를 선명하게 해줌.

스머지툴: 마우스를 드래그하는 방향으로 이미지를 뭉개줌.

닷지툴: 이미지 명도를 조절하는 도구로 특정 부분을 밝게 처리하고 싶을 때 사용함.

번툴: 닷지툴과 반대로 이미지의 특정 부분을 어둡게 처리하고 싶을 때 사용함.

스펀지툴: 이미지의 채도를 조절하는 도구로 특정 부분의 미세한 채도를 조절할 수 있음.

펜툴: 원하는 부분을 선택하는 도구. 영역을 지정해 따내기도 함.

자유형태 펜툴: 비슷한 색상 선택(허용치 조정으로 원하는 색상 범위 조정 가능).

기준점 추가툴: 펜툴 라인에 기준점을 추가.

기준점 삭제툴: 펜툴 라인에 기준점을 삭제.

기준점 변환툴: 펜툴 라인상 기준점의 위치 변경.

가로 텍스트툴: 가로 방향으로 텍스트를 작성.

세로 텍스트툴: 세로 방향으로 텍스트를 작성.

가로 텍스트 마스크툴: 가로 방향으로 마스크를 씌워 텍스트를 입력.

세로 텍스트 마스크툴: 세로 방향으로 마스크를 씌워 텍스트를 입력.

패스선택툴: 패스를 선택.

직접선택툴: 패스의 기준점 등을 직접 선택.

사각형툴: 사각형 모양의 셰이프를 그림.

둥근사각형툴: 모서리가 둥근 사각형의 셰이프를 그림.

원형툴: 동그란 모양의 셰이프를 그림.

다각형툴: 다각형 모양의 셰이프를 그림.

선툴: 직선 모양의 셰이프를 그림.

사용자 정의 모양툴: 여러 가지 모양의 셰이프를 그림.

손바닥툴: 화면을 이동.

회전툴: 화면을 임시로 회전시킴(ESC를 누르면 원점으로 돌아온다).

돋보기툴: 화면을 확대/축소

기본색/앞뒤반전: 앞뒤의 색상을 기본색으로 돌린다 / 앞뒤의 색상을 바꾼다.

전경색/배경색: 현재 색상 선택을 보여줌.

퀵마스크 모드: 마스킹 모드를 실행.

표준 화면 모드: 통상적인 화면 모드

풀스크린 모드(메뉴바): 메뉴 막대가 있는 전체 화면 모드.

풀스크린 모드: 검정 배경과 이미지만 표시해주는 전체 화면 모드.

02 윈도우 패널 익히기

[File]-[Window] 상에 보면 각종 작업에 도움을 주는 패널들을 확인할 수 있다.
각 패널의 역할을 간략히 살펴보기로 하자.

01 Layer

작업 시 가장 많이 쓰이는 패널로 가장 중요한 역할
을 한다. 레이어의 활용 방법에 따라 작업이 용이해
지기도 하고 작업 시간이 배 이상 늘어날 수도 있다.

03 Brush & Brush Presets

에어브러시의 효과 옵션과 모양을 한눈에 볼 수 있다.

02 Character & Paragraph

문자 패널은 텍스트 입력에 관한 다양한 옵션을 제공
한다. 단락 패널은 문단의 정렬 방식에 관한 옵션을
제공한다.

04 Adjustments & Style

보정 기능을 손쉽게 사용할 수 있으며 패턴이나 스타
일을 등록하고 손쉽게 선택할 수 있다.

05 Color & Swatches

원하는 색상을 선택할 수 있고 자신이 원하는 색을 저장하거나 불러올 수 있다.

06 Paths

셰이프툴, 펜툴로 만든 패스를 관리할 수 있다.

07 Channels

RGB 혹은 CMYK 등의 색 채널과 알파채널을 사용하여 선택 영역을 관리한다. 채널은 새로 만들거나 삭제할 수 있다.

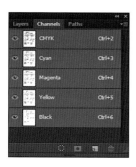

08 History & Actions

히스토리는 작업했던 내용을 기록한다. 이전 단계의 작업을 선택하면 그때의 작업 환경으로 되돌아갈 수 있다. 반복적으로 작업하는 명령을 액션에 기록하면 쉽게 실행할 수 있다.

09 Tool Presets

반복 사용하는 툴들의 옵션 등을 저장하여 쉽게 사용할 수 있게 해준다.

10 Layer Comps & Notes

Layer Comps: 레이어의 현재 상태를 스냅샷으로 저장 후 불러올 수 있다.

Note: 이미지나 효과에 메모를 입력할 수 있다.

11 Timeline

간단한 GIF 애니메이션을 제작할 수 있다.

13 Clone Source

복제한 부분의 크기나 각도 위치 등등을 변경할 수 있다.

12 Navigator & Histogram

Navigator: 원하는 이미지 부분으로 이동 또는 확대/축소를 할 수 있다.

Histogram: 현재 색상 분포도를 그래프로 표현해준다.

14 Properties & Info

현재 위치의 정보 및 속성을 한눈에 파악할 수 있도록 표시해준다.

02

그림을 지우고
복사하는
기본 테크닉

01 그림 지우기

지우기에는 여러 가지 방법이 있다. 먼저 브러시툴을 이용해 같은 색을 칠해 그림을 지우는 방법을 알아보기로 하자.

01

Ctrl＋O를 눌러 원하는 사진이나 그림을 불러온다.

02

먼저 지우기를 해보자. 지정한 ①번 그림을 지워
보자. **가** 와 **나** 의 컬러를 같게 만들어보자.

03

같은 컬러의 선택을 위해 ②번 브러시를 클릭한
후 컬러박스를 눌러 색을 선택한다.

04

브러시툴을 연 후 적당한 크기의 브러시를 선택하여 아래의 그림처럼 지우면 된다. 지우고자 하는 그림 위에서 마우스나 태블릿을 드래그하면 같은 색깔을 브러시가 칠하기 때문에 다른 그림이 지워지게 되는 것이다.

05

그림을 지우기 전후의 모습

그림을 지운 후

그림을 지우기 전

02 올가미툴을 이용하여 지우기

이번에는 올가미툴을 이용하여 같은 색을 덮어씌우는 방법을 알아보기로 하자.

01

올가미툴을 선택한다.

02

❶번처럼 구역을 설정한다.

03

❷번처럼 이동하면서 그림 위를 덮어씌운다.

04

같은 컬러를 덮어씌워 완성한 그림 전과 후

그림을 지운 후

그림을 지우기 전

03 그림 복사하기

이번에는 같은 그림을 복사하는 방법을 알아보자.

01

같은 그림의 레이어를 선택한다.

02

올가미툴로 ❶의 그림을 선택한다.

03

Alt를 누른 후 ❷의 이동툴로 드래그하면 복사된다.

04

완성된 그림.

04 사진으로 연습하기

지금까지 이미지를 이용하여 지우고 복사하는 방법을 알아보았다. 이제 실제 사진을 이용하여 이미지를 지우고 붙이는 방법을 연습해보기로 하자.

01

원본 사진이다. 이것을 이용하여 붙이기와 지우기를 연습해보자.

02

①번 그림을 ②번 위치에 복사하여 붙인 모습. 앞에서 배운 올가미툴을 이용하여 복사했다. 가로등의 크기는 ②번이 앞에 있으므로 ①번보다는 크게 확대했다. 자연스러움을 유지하는 것이 중요하다.

03

앞에서 배운 대로 브러시를 이용하여 ③번 위치에 있던 빌딩을 지웠다.

05 눈금자, 안내선 만들기

눈금자로 정확한 사이즈의 그림을 그릴 창을 만들 수 있다. 안내선을 이용하면 더욱 정확한 크기와 사각 형태의 그림판을 만들 수 있다. 예를 들어 가로 20cm, 세로 20cm의 정확한 그림이 필요하다고 해보자.

01

새로운 창을 연다.

02

Ctrl+R을 누르면 창 가장자리에 눈금자가 나타난다.

03

①의 이동툴을 클릭한 후 ②의 눈금자를 누른 상태에서 드래그하면 ③과 같은 안내선이 만들어진다. 이 방법으로 원하는 크기를 정하면 된다.

04

원하는 크기 안에 그림을 넣거나 콘티선을 만들면 완성이다.

04 **완성된 그림**

안내선을 지우려면 [View]-[Clear Guides]를 클릭하면 된다.

03

독특한
느낌의
콘티선 만들기

01 기본 콘티선 만들기

웹툰이나 일러스트에서 필요한 콘티선을 만들어보자. 천편일률적인 직선이 아니라 다양한 선을 만들고 구사해보자.

01

Ctrl+O를 눌러서 원하는 그림을 불러온다.

TIP

콘티란 만화를 본격적으로 그리기에 앞서 이야기를 재미있게 배치하고 연출하기 위해 그리는 일종의 설계도와 같다. 아주 거칠게 구도만 잡는 작가가 있는가 하면 컷의 수, 구도, 캐릭터와 말풍선의 위치, 컬러 배색 등 아주 구체적인 부분까지 지정하는 작가도 있다. 작가의 작업 스타일에 따라 아주 다양한 형태의 콘티가 존재하는 것이다.

02

[Window]-[Actions]를 클릭한다.

03

Actions 패널에서 **1**번 아이콘을 클릭하고 [Frames] 메뉴를 선택해 누른다.

04

Action 패널에서 [Frames+Waves Frame] 액션을 선택한다. 이때 레이어의 **3**번은 JPG 여야 한다.

05

마지막으로 **4**번 재생버튼을 클릭하면 완성
이다.

02 Spatter Frame

거친 표면으로 캐릭터의 특이한 느낌을 살릴
때 쓰는 콘티선.

03 Photo Corners

액자 느낌이 나는 콘티선.

04 Foreground Color

굵은 선 느낌의 콘티선. 굵은 콘티선은 그림
의 안정감을 표현한다.

05 Ripple Frame

01

약간 거친 느낌의 콘티선. 캐릭터의 불안한
감정이나 불안한 상황을 표현할 때 많이 사
용한다.

02

사진과 그림에 적용된 콘티선의 느낌이 어떻
게 다른지 만들어보자.

다양한 콘티선을 직접 만들어보고 어떤 느낌이 나는지 확인해보자. 어떤 컬러를 쓰느냐에 따라서 또 다른 느낌을 표현할 수 있다. 연출 의도에 따라 프레임이 달라지고 콘티도 달라진다.

▲ 길문섭, 《으액! 공포특급》, 월드컴M&C

04

다양한 효과를 적용한 콘티선 만들기

01 번지는 효과를 주어 콘티선 만들기

01

Ctrl＋O를 눌러서 원하는 그림을 불러온다.

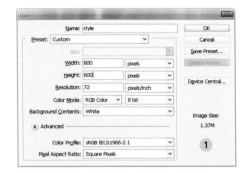

02

새로운 창을 만들고 Ctrl+N을 클릭하여 **①**번 창
이 뜨면 이름을 style로 바꾼 다음 해상도가 72,
배경색이 흰색인지 확인한다.

03

Layers 패널에서 **②**번을 클릭하면 Layer1이 나
온다.

04

③번 사각툴을 선택한 후 **④**번 컬러박스에서 검
은색을 선택한다.

05

사각툴을 이용하여 원하는 크기만큼 지정한 후
⑤번처럼 검정색으로 채운다.

06

사각툴을 클릭하여 영역을 해제한 후 ⑥번 브러시툴을 선택한다.

07

브러시툴의 옵션에서 ⑦번을 클릭하면 그림처럼 브러시 메뉴가 뜬다.

08

옵션에서 ⑧번 설정 아이콘을 누르고 ⑨번 [Wet Media Brushes] 메뉴를 선택하여 클릭한다.

09

⑩번 창에서 [Append]를 눌러 브러시를 추가한다.

10

옆의 그림처럼 를 선택하면 된다. 브러시의 크기는 신경 쓰지 않아도 된다. 그림의 크기에 따라 조절하면 되기 때문이다.

11

브러시 크기를 조절하여 화살표 방향으로 자유롭게 드래그한다.

12

어떤 형태를 만들지는 원래 그림이 어떤 모양이고 어떻게 넣을 것인지 구상해두면 좋다.

13

콘티 위에 원래 그림을 올려놓는다. 그림의 크기와 콘티의 크기를 비슷하게 맞춰야 한다.

14

지우개툴로 원래 그림을 콘티에 맞춰 적당히 지워가면서 서로 어울리게 조절하면서 완성한다.

15

①번은 원래의 그림이고 ②번은 번지는 효과를 주어 만든 콘티선 그림이다.

그림을 그릴 때는 다양한 느낌을 소화해야 한다. "한 컷 그리기 위해서 이렇게 복잡하게 배워야 한단 말이야?" 하고 생각한다면 큰 오산이다. 그림 한 컷 한 컷 은 그린이의 얼굴이나 다름없으며 실력을 증명해주는 명함이라고 생각하자. 다 양한 방법으로 연습하다 보면 더 좋은 아이디어도 생각난다.

02 색깔을 적용한 콘티선 만들기

01

앞에서 언급한 방법으로 각기 다른 컬러로 번지는 콘티를 만들어보자.

02

검정색으로 할 때와 다른 색깔로 할 때 어떻게 다른 느낌이 나는지 살펴보자. 다양한 형태의 콘티를 만들어보자.

03

빨강색 계열의 컬러로 콘티선을 만들어보았다. 앞에서 만든 콘티선과는 다른 느낌을 준다. 자신만의 스타일과 노하우를 개발하자.

04

완성된 콘티. 섬뜩하고 강렬한 느낌을 줄 때 사용한다.

03 나뭇잎 모양의 브러시로 배경 채우기

01

브러시의 형태는 무척 다양하다. 그 가운데 배경으로 사용할 수 있는 것도 많다. ❶번은 나뭇잎 모양의 형태로 제한적이긴 하나 그림의 분위기와 캐릭터의 느낌을 살려주는 데 쓰인다.

02

다양한 크기로 찍은 나뭇잎 모양의 브러시. 적절하게 찍어 분위기를 살리는 게 포인트다.

03

넓은 공간이 심심하지 않도록 배경으로 나뭇잎 모양의 브러시를 선택했다.

◀ 길문섭, 《셜록홈즈》, 산호와진주

04 별 모양의 브러시로 배경 채우기

01

이번에는 별 모양의 브러시로 그램의 배경을 채워보자. 별 모양은 단순하지만 잘 활용하면 독특한 느낌을 줄 수 있다. ❶번 브러시를 선택하여 원하는 배경에 찍기만 하면 된다. 이 때 크기에 변화를 주어야 느낌이 좋다.

02

단순하게 아무렇게나 브러시를 찍은 것 같지만 나름대로 변화를 주면서 느낌을 살리는 게 포인트다.

03

별 모양으로 채운 그림의 배경.

◀ 길문섭, 《설록홈즈》, 산호와진주

05

브러시를
활용하여
콘티선 만들기

01 느낌 있는 콘티선 만들기

만화는 콘티선 안에 그려야 한다는 것은 누구나 아는 사실이다. 콘티선은 직선만
있는 것이 아니므로 다양한 선을 구사해보고 그림에 맞춰 느낌이 살아 있는 콘티
선을 만들어보자.

◀ 그림 김주원

01

Ctrl+O 단축키를 눌러서 원하는 그림을 불러온다.

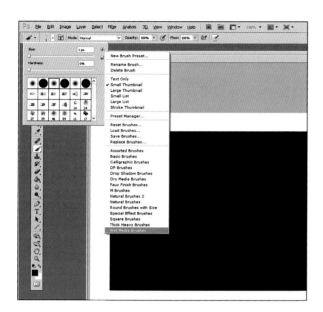

02

브러시툴에서 [Wet Media Brushes] 메뉴를 선택하여 클릭한다. [Append] 창이 뜨면 눌러서 브러시를 추가한다.

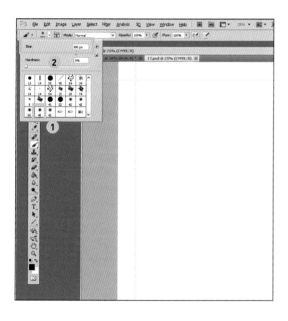

03

브러시 중에서 ①번을 선택한다. ②번 옵션으로 브러시 크기를 조절한다.

04

브러시를 왼쪽에서 오른쪽으로 드래그해보자. 그림처럼 먹물로 선을 만든 것처럼 투명하면서 특이한 선을 만들 수 있다. 검정색 선이 기본이지만 그림에 맞춰 콘티선의 색깔은 다양하게 느낌을 살려 사용할 수 있다.

빨강색 계열로 만들어본 콘티와 검정색 계열로 만든 콘티. 마우스나 태블릿을 좌우로 드래그하여 만들면 된다. 여러 번 문지르면 겹쳐진 부분의 농도가 짙어진다.

02 번지는 효과 콘티선

번지는 효과를 적용한 콘티선을 넣었다.

03 브러시를 이용한 만화 연출 효과

브러시를 굵게 하여 주인공의 강한 의지를 나타냈다. 브러시의 적절한 굵기는 단순한 수치로 말하기 어렵다. 다양하게 시도하면서 나은 결과물을 만들어야 한다.

04 브러시를 이용한 말풍선

이번에는 브러시로 말풍선을 만들어 주인공의 마음을 읽을 수 있게 했다. 때에 따라서는 기본적인 말풍선 외에 느낌 있는 말풍선을 활용하여 다양하게 표현하는 것이 중요하다.

05 브러시를 이용한 번지는 효과

배경으로 파란색 계열의 브러시를 활용했다. 빨강색 계열과는 다른 느낌을 준다. 파랑색 계열은 희망과 용기를 주는 느낌을 표현할 때 자주 사용된다.

06 다양한 브러시 컬러 효과

브러시 하나로 다양한 선과 효과를 나타낼 수 있음을 보여준다. 어떻게 하면 캐릭터가 살아나고 어떻게 하면 캐릭터의 존재감이 떨어지는지 대비시키면서 그 느낌을 기억해두자.

01

번지는 느낌의 브러시로 그림을 그려보자. 기존의 선과는 다른 느낌을 준다. 컬러링도 그림처럼 따라해보자. 이런 방법을 응용하여 웹툰을 그리거나 일러스트를 그리는 작가도 많다.

02

❶번 브러시를 이용하여 선을 만들어보자. 콘티를 만드는 것, 선을 만드는 것, 프레임을 만드는 것, 이 모두가 같은 맥락이다.

03

다양한 방법으로 선을 그려보고 응용할 수 있는 것이 있는지 찾아보자.

04

독특한 콘티선을 그리고 그 안을 ❷번처럼 붉은색 계열의 색으로 채워 주인공이 처해 있는 절박함을 표현했다. 독특한 표현은 또 다른 재미를 준다.

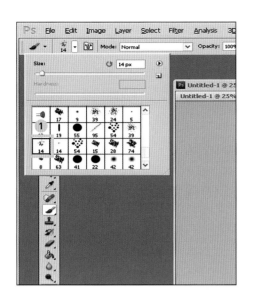

07 느낌이 있고 거친 콘티선

01

❶번 브러시를 클릭하여 그림처럼 느낌 있는 콘티선을 만들어보자.

02

이제 캐릭터 뒤로 넣어 효과를 주자. 아래 예시한 컬러처럼 어떤 색을 선택하는지에 따라 그 느낌이 사뭇 다르고 거칠게 느껴진다.

03

색깔에 따라 느낌이 달라진다. 그림은 작가의 의도에 따라서 다양한 효과를 통해 서로 다른 느낌을 전달한다.

08 브러시로 글씨 쓰기

지금까지 브러시툴을 활용하여 콘티선을 만드는 법을 연습했다. 이제 브러시로 글씨를 쓰고 이를 만화에 적용하는 방법을 배워보자.

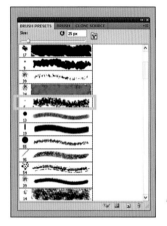

01

적절한 브러시를 선택하여 글씨를 써보자.

02

바탕색은 어떻게 정하든 상관없다. 다만 글씨를 넣을 때 그림의 분위기에 어울리는 글씨체가 필요하다. 수작업으로 글씨를 써야 하므로 적당한 형태를 찾을 때까지 연습해야 한다.

이때 브러시는 옆의 그림처럼 흰색 컬러를 선택하고, 때에 따라서는 자신이 원하는 컬러를 선택하여 글씨를 쓰면 된다.

03

'가을, 별'이라는 글씨를 써보았다. 바탕이 파란색이지만 노랑색 바탕에 검정색 글씨여도 좋다.

04

원본 그림의 테두리를 브러시로 지워 콘티선을 만들 수도 있다.
브러시를 흰색으로 만들어 그림의 테두리를 드래그해준다.

◀ 길문섭, 《셜록홈즈》, 산호와진주

05

완성한 이미지. 사진에 콘티선 느낌을 적용한 이미지.

73

06

직선과 원으로
특수한
패턴 효과 내기

01 다양한 배경 패턴 만들기

직선과 원을 이용하여 그림의 배경을 효과적으로 채울 수 있다. 간단한 방법만 알면 새로운 아이디어를 접목해 얼마든지 멋진 배경을 꾸밀 수 있으니 적용해보기 바란다.

01

Ctrl+N을 눌러 새로운 창을 연다.

02

❶번 컬러박스에서 원하는 파랑색을 선택하여 누른다.

03

❷번 페인트통툴을 눌러 그림처럼 파랑색으로 바꾼다.

04

그림처럼 [Filter]-[Filter Gallery]를 클릭한다.

05

❸번과 같이 [Halftone Patten]을 선택한다.

06

[Halftone Patten]을 선택한 상태에서 ❹번 그림처럼 [Line]을 선택하면 그림처럼 가로줄 패턴이 생성된다. 직선 패턴은 앞서 선택한 컬러로 나온다.

07

가로줄을 돌려 세우면 세로줄을 만들 수 있다.

08

[Image]-[Adjustments]-[Levels] 메뉴를 이용하여 가로줄을 그림의 크기나 캐릭터와 어울리게 조절한다.

▲ 강한 색의 선　　　　　▲ 중간 정도의 밝은 선　　　　　▲ 약한 색의 선

09

그림의 배경으로 줄 패턴을 효과로 넣은 모습.

▲ 가로줄 패턴을 적용

▲ 세로줄 패턴을 적용

▲ 사선 패턴을 적용

▲ 가로줄 패턴에 다른 색을 적용

▲ 가로줄 패턴에 노란색 컬러를 적용

02 원형 패턴 만들기

01

Ctrl+N를 눌러 새로운 창을 열고 컬러 박스에서 원하는 색을 선택한다. 그리고 [Filetr]-[Filter Gallery] 메뉴를 클릭한다.

02

[Halftone Patten]을 선택한 다음 ❺ 번처럼 [Circle]을 선택하면 그림처럼 원형 패턴에 앞서 선택한 색이 적용된다.

03

원형 패턴이 완성되었다.

▲ 노란색을 패턴에 적용해 배경으로 넣은 모습

▲ 빨강색을 패턴에 적용해 배경으로 넣은 모습

▲ 한가운데에 포인트를 넣어 강조한 모습

03 두 가지 색깔을 적용한 배경 패턴 만들기

앞에서는 한 가지 색으로 단순한 패턴을 만들었다면, 이번에는 두 가지 색을 적용하여 만들어보자.

01

그림처럼 원형 패턴을 만든 상태에서 ➊번 레이어 창을 클릭해 ➋번처럼 새로운 레이어를 만든다.

02

새로운 레이어가 생성되면 바탕의 원형 선과 어울리는 컬러를 선택한다.

03

페인트통툴을 이용하여 그림처럼 새로운 컬러를 적용한다. **가**는 배경 패턴 레이어이고 **나**는 새로 만든 레이어이어다.

04

3번 [Normal]을 클릭하면 **4**번 [Multiply]가 나온다. 이것을 누르면 완성된다.

▲ 두 가지 컬러로 이뤄진 원형 패턴

▲ 한 가지 컬러로 된 원형 패턴

05

두 가지 컬러로 된 원형 패턴을 응용한 예시와 한 가지 컬러로 된 원형 패턴을 적용한 예시를 서로 비교해보자.

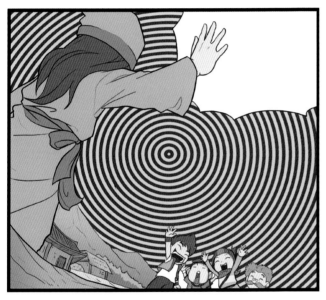

◀ 길문섭, 《만화 한국사》, 열린생각

 06

한 가지 컬러와 두 가지 컬러를 이용해 만든
패턴을 적용한 그림을 서로 비교해보자.

07

[Normal]을 클릭하면 [Multiply]가 나온다.
이것을 선택하면 그림처럼 완성한 원형 패턴
을 그림 위에 배치할 수 있다.

08

완성한 그림.

07

집중선으로
독특한 장면
연출하기

01 집중선이란 무엇인가?

인물이나 사물을 강조하거나 역동성을 표현하기 위해 긋는 선을 집중선이라고
한다. 만화나 웹툰 등에서 가장 많이 사용되는 선이 바로 집중선이다. 집중선을
어떻게 넣느냐에 따라 그림의 느낌이 바뀌고 캐릭터의 감정 표현도 달라진다.

01

Ctrl+N을 눌러 새로운 창을 연다. 배경
색은 **1**번처럼 파란색으로 설정한다.

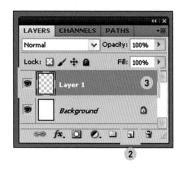

02

②번을 클릭해 ③번처럼 새로운 레이어를 생성한다. 이후 ④번처럼 브러시툴에서 연필툴을 선택한다.

03

옵션에서 ⑤번 아이콘을 클릭한다. ⑥번으로 집중선의 크기를 조절한다. 보통 10픽셀 정도를 사용한다. ⑦번은 선의 종류를 나타낸다.

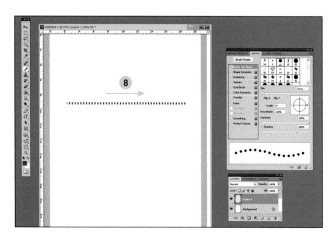

04

Shift 키를 누르면서 ⑧번과 같이 드래그한다. 그러면 그림처럼 점선으로 그려진다.

05

Ctrl+T를 눌러 점선을 그림처럼 아래위
로 늘려준다.

프로샵으로 할 수 있는 선의 다양한 표현기술

06

그림처럼 [Filter]-[Distort]-[Polar
Coordinates]를 클릭한다.

07

[Polar Coordinates] 필터 창에서 ⑨번
을 클릭하고 [OK]를 누른다.

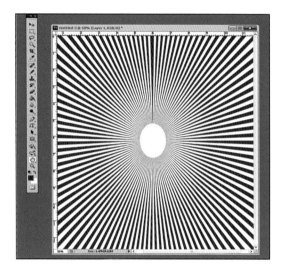

08

그림처럼 원형 형태의 집중선이 만들어진다.

09

자르기툴을 이용하여 자신이 넣어야 할 배경의 크기를
고려하여 잘라낸다.

10

완성된 집중선

▲ 완성된 집중선의 가운데를 지우개툴로 자연스럽게 지
운 모습

11

집중선을 배경으로 넣은 모습.

▲ 집중선을 그림/캐릭터 배경으로 넣고 지우개툴로 지운 모습

02 다양한 느낌의 집중선 만들기

01

그림에 따라서 집중선의 굵기는 다르게 선택해야 한다. 집중선을 가늘거나 굵게 하려면 **1** 번 부분의 크기를 조절하면 된다. 보통 10, 20, 30, 40 등으로 구분한다.

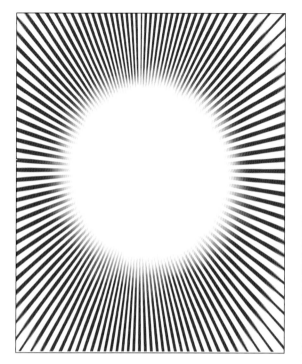

▲ 10픽셀의 집중선

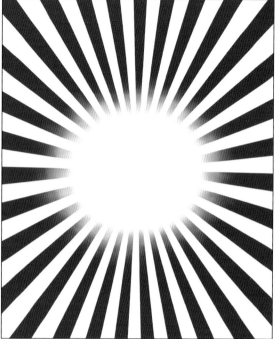

▲ 40픽셀의 집중선

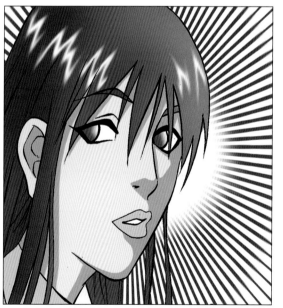

▲ 10픽셀의 집중선으로 완성한 그림

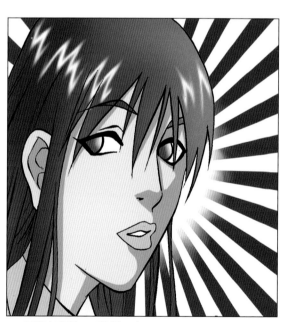

▲ 40픽셀의 집중선으로 완성한 그림

흑백 집중선을 만들어보자. 컬러박스에서 검정색을 설정하고 앞에서 설명한 대로 따라 만들면 된다. 흑백 집중선은 흑백만화나 코믹스에 자주 쓰인다.

▲ 40픽셀의 흑백 집중선

▲ 10픽셀의 흑백 집중선

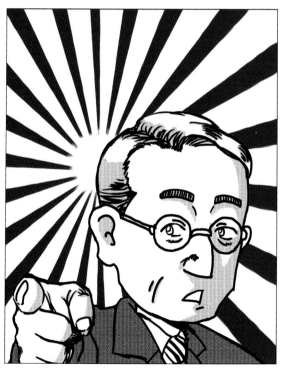

▲ 40픽셀의 흑백 집중선으로 완성한 그림

▲ 10픽셀의 흑백 집중선으로 완성한 그림

이번에는 컬러 그림 위에 흑백 집중선을 넣어보자. 캐릭터의 고조된 심리 상태를 표현하는 데 적합하다.

캐릭터 위에 집중선을 넣었다. 적당한 크기와 시선을 의식하여 지우개툴로 중앙을 지웠다. 위아래 그림에서 어떤 집중선이 더 잘 어울리는지 비교해보자.

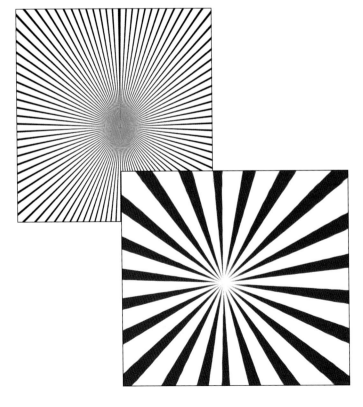

04

두 가지 색을 이용해 집중선을 만들어보자. ③번 집중선 레이어 위에 ②번처럼 새로운 레이어를 생성하고 노란색을 적용한다. 이때 [Normal]을 클릭하여 나오는 메뉴 옵션 중에서 ④번 [Multiply]를 선택한다. 그러면 아래 그림처럼 두 가지 색이 적용된 집중선이 만들어진다. 다양한 색을 적용한 집중선은 캐릭터의 허전함을 보완하는 기능이 있다. 단색 집중선은 활동적이면서 강렬한 느낌을 주므로 동적인 캐릭터에 잘 어울린다.

집중선은 다양한 색을 이용하여 화려하고 다양하게 만들 수 있다. 작가들은 대부분 직선, 곡선, 집중선 등 다양한 요소를 만들어놓고 필요할 때마다 꺼내어 쓴다. 매번 만들기가 번거롭기 때문이다.

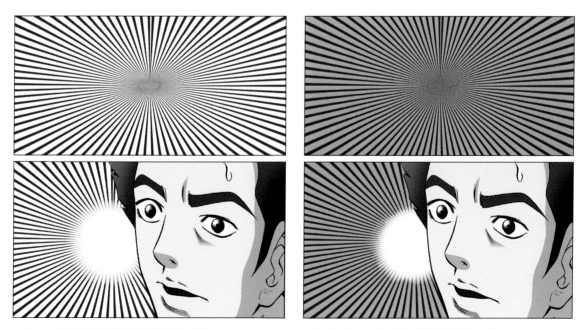

▲ 한 가지 색으로 만든 집중선을 적용해 완성한 그림　　　　　▲ 두 가지 색으로 만든 집중선을 적용해 완성한 그림

위 두 그림을 비교하면 알 수 있듯이 두 가지 색을 이용한 집중선 패턴은 무게감과 깊이감을 표현할 수 있다는 장점이 있다.

03 컬러 집중선 응용하기

앞서 배운 내용을 따라 배경색을 지정하자. 여기서는 초록색을 선택했다. 어두운 색을 배경색으로 지정한 이유는 흰색의 집중선이 잘 보이도록 하기 위함이다.

◀ 초록색 위에 화살표 방향으로 흰색을 드래그한 모습

◀ 초록색 바탕과 흰색 집중선을 합친 모습

흰색 집중선을 두 가지 색을 적용한 집중선과 합한 모습. 이처럼 색다른 느낌이 나도록 다양하게 연출해보자.

◀ 두 가지 색을 적용한 집중선

◀ 그러데이션 느낌을 주어 세 가지 색을 적용한
집중선

◀ 세 가지 색으로 느낌을 살린 스피드선

02

집중선을 캐릭터에 적용하는 방법을 알아보자. 캐릭터의 움직임과 집중선이 잘 조화되면 완성도 높은 그림을 그릴 수 있다.

03

실제로 사용된 다양한 집중선. 캐릭터의 움직임에 따라 집중선이 다양하게 응용
되었다.

▲ 길문섭, 《하리하라의 생물학 원정대》, 궁리

08

간단하고 쉬운
웹툰+디지털 일러스트
보정 테크닉

01 그림을 선명하게 혹은 화사하게 만들기

작업물이 마음에 들지 않으면 어떻게 해야 할까? 열심히 그렸는데 발주한 업체나 기관에서 원하는 컬러가 아니라며 수정을 요구하는 경우가 있다. 이때 그래픽 프로그램을 이용하여 색을 보정하여 이미지를 간단히 수정하는 방법이 있으니 알아두면 유용하다. 여기서는 의뢰받은 디지털 일러스트의 색을 보정하여 문제를 해결한 실제 사례를 간단히 소개하겠다.

01

Ctrl+N 단축키로 수정해야 할 그림을 불러온다.

02

[Levels] 메뉴를 활용하여 그림의 색을 보정하는 방법이 있다. 그림처럼 [Image]-[Adjustments]-[Levels]를 누르면 된다. 단축기는 Ctrl+L이다.

03

[Levels] 창이 열리면 **가** 영역의 수치를 조절하면 된다. **1** 번은 검은색 슬라이더이고 **2** 번은 흰색 슬라이더이다. **1** 번과 **2** 번 슬라이드를 움직이면서 명암과 컬러의 농도를 맞추면 된다.

04

그림이 psd 파일이냐 jpg 파일이냐에 따라서 레이어를 달리 선택해야 한다. 레이어 정보를 담고 있는 psd 파일의 경우 글씨의 색을 보정하려면 그 글씨가 들어 있는 레이어를 정확히 선택한 다음 **나** 영역을 조절해야 한다.

05

jpg 파일의 경우 **마** 처럼 레이어가 하나로만 되어 있으므로 색 보정을 할 때 더욱 섬세한 손길이 필요하다. **바** 처럼 색 보정을 할 곳을 올가미툴 등을 이용하여 직접 지정해줘야 하기 때문이다.

06

보정할 영역을 설정했다면 [Image]-[Adjustments]-[Levels] 메뉴로 들어가 **사** 처럼 [Levels] 창의 슬라이드를 조절해 **아** 영역의 컬러를 보정하면 된다.

▲ 원래 일러스트

▲ 강한 컬러로 보정한 일러스트

▲ 약한 컬러로 보정한 일러스트

02 색 보정 전과 후 비교하기

01

일러스트의 색을 보정하기 전과 후를 비교해보자.

▲ 일반 수채 그림(보정 전)　　　　　　　　　　　　　▲ 일반 수채 그림(보정 후)

02

만화나 일러스트를 태블릿으로 그리지 않고 손으로 종이에 그려서 스캔한 다음 컬러링을 하는 사람들도 있다. ❶번은 연필로 스케치를 하고 펜터치를 한 그림을 스캔한 것이다. ❷번은 펜터치를 한 후 [Level]을 이용하여 보정한 것이다. ❸번은 확대하여 보정한 완성 그림이다.

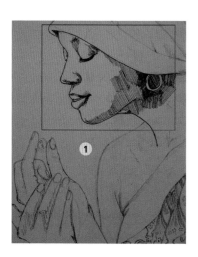

03 사진 보정의 실제

포토샵을 이용해 사진을 보정하는 방법을 알아보자.

01

보정할 원본 사진을 불러온다.

02

배경을 지운다. 잡다한 요소가 들어 있는 배경 때문에 시선이 분산되기 때문이다.

03

올가미툴을 이용하여 보정할 영역을 지정한다. 그림
처럼 얼굴 부분을 선택할 때에는 세밀한 손길이 필
요하다. 웹툰이나 일러스트 보정 작업 때도 마찬가
지다. 서두르지 말고 천천히 보정해야 할 영역을 선
택해 나간다.

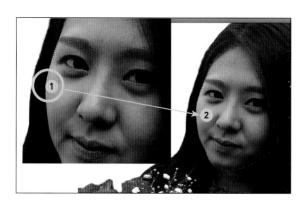

04

❶처럼 필요 없이 튀어나온 영역은 ❷처럼 반듯하
게 수정해야 한다. 얼굴 이외의 영역이 설정되면 안
되기 때문이다.

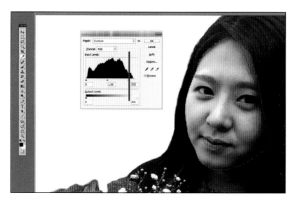

05

[Level]에서 그림처럼 209로 설정했을 때의 얼굴
밝기.

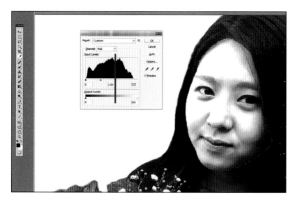

06

[Level]에서 그림처럼 146으로 설정했을 때의 얼굴
밝기.

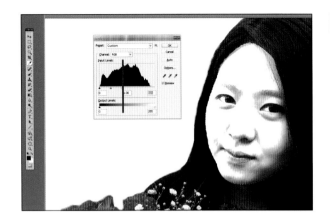

07

[Level]에서 그림처럼 104로 설정했을 때의 얼굴 밝기.

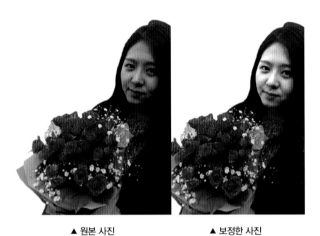

▲ 원본 사진　　　　　▲ 보정한 사진

08

원본 사진과 얼굴을 보정한 사진을 비교해보자.

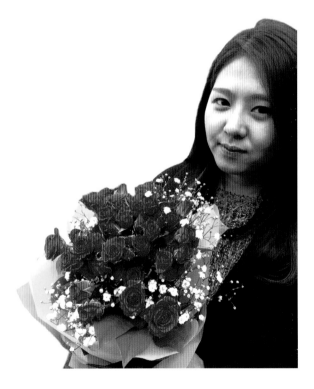

09

사진 전체를 보정한 결과물이다. 포토샵으로 그림이나 사진을 보정하면서 입력한 수치에 따른 선명도를 직접 확인해보기 바란다. 보정 작업을 위한 절대적인 입력 수치란 존재하지 않는다. 다양한 그림과 사진을 보정하면서 감을 잡기 바란다.

04 컬러 바꾸기(Hue/Saturation)

열심히 그린 그림을 컬러링하다 잘못해서 망쳤다면 어떻게 해야 할까? 포토샵 같은 그래픽 프로그램이 없던 시절엔 망친 그림은 쓰레기통 속으로 들어가야 했다. 밤을 지새우며 그린 그림을 한순간의 실수로 망쳤을 때의 기분이란, 경험해보지 않은 사람은 결코 이해할 수 없을 것이다. 화가 나는 걸로 끝나지 않아서 그림을 그리고 싶은 생각이 달아날 정도다. 내가 아는 유명 만화작가는 그런 일이 생기면 그날 하루는 그림을 쳐다보기도 싫다고 고백한 적이 있다. 하지만 포토샵을 이용하면 망친 그림을 되살릴 수 있다. 여기서는 그림의 컬러를 바꾸는 방법을 배워보기로 하자.

01

그림처럼 [Image] 메뉴 창을 기억해두자. 앞서 색을 보정할 때 [Image]-[Adjustments]-[Levels] 메뉴를 사용했다면, 컬러를 바꾸고 싶을 때는 [Image]-[Adjustments]-[Hue/Saturation] 메뉴를 사용한다.

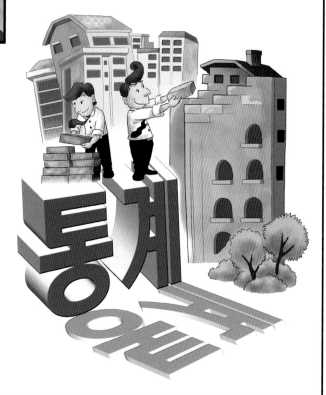

02

[Hue/Saturation] 메뉴를 클릭하면 그림처럼 창이 뜬다. 화살표처럼 색을 바꾸고 싶은 레이어를 선택한다.

03

[Hue/Saturation] 창의 슬라이드를 오른쪽과 왼쪽으로 번갈아 드래그하면서 색의 변화를 주시한다. 여기서는 청색 계열의 색을 붉은색 계열로 바꾸었다.

04

배경이 되는 건물의 색을 바꾸는 과정과 결과물.

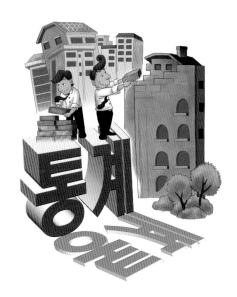

05 캐릭터 일부분 컬러 바꾸기

01

원본 그림에서 머리를 제외한 나머지 부분의 색을 바꾸고자 한다. 올가미툴로 ① 처럼 몸 전체를 설정해 색을 변경한다.

▲ 원본 그림 ▲ 변경 그림

02

이번에는 몸을 제외한 머리 부분만 색을 바꿔보려 한다. 올가미툴로 ② 처럼 머리 전체를 설정해 색을 변경한다. 변형한 색깔이 마음에 들지 않는다면 이전 단계로 돌아가 색깔을 찾아가도록 한다.

▲ 변형 완성

09

마법 같은
포토샵 필터
활용 테크닉

01 적합한 필터 찾기

필터를 활용하면 큰 힘을 들이지 않고 다양한 그림 세계를 보여줄 수 있다.

◀ 그림 이종근

01

Ctrl+O 단축키를 눌러 원하는 그림을 불러온다. [Filter]-[Filter Gallery] 메뉴를 클릭한다.

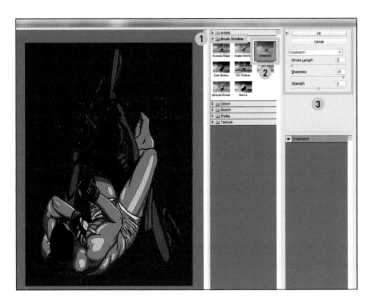

02

[Filter Gallery] 창에서 ①의 [Brush Strokes]에서 ②의 [Crosshatch]를 선택하여 클릭한다. 여기서 ③의 설정은 그림의 양감과 질감 등을 보면서 스스로 조절한다. 그림의 전체적인 조화를 보면서 조절하는 것이 최선의 방법이다.

03

④를 보면 무척 다양한 필터가 있음을 알 수 있다. 그림에 적합한 필처를 선택하여 조절한다.

04

흑백 필터는 컬러에 비해 단순한 것 같지만 적절히 사용하면 무척 유용하다.

02 다양한 필터의 느낌

 Patchwork

 Mosaic Tiles

 Glowing Edges

 Note Paper

 Bas Relief

 Graphic Pen

 Spatter

Chalk & Charcoal

Ocean Ripple

 Ink Outlines

포토샵으로 할 수 있는 선의 다양한 표현기술

03 필터를 이용해 사진의 느낌 바꿔보기

필터를 이용해 원본 사진의 느낌을 변경해보자.

◀ 원본 사진

01

약간의 실사를 포함한 웹툰이나 일러
스트를 그릴 때 좋다.

02

무거운 필터를 써서 배경을 변경하면
캐릭터가 살아난다.

03

웹툰보다는 일러스트의 배경으로 쓰기에 적합한 필터다.

04

앞에서 작업한 배경을 살짝 바꿔 만화 작업에 활용해보았다. 어떤 느낌이 드는지 살펴보자.

뭐야,
나만 흑인이잖아!

그는 입사한 지 몇 개월 만에 승진한다.

승 진

버락 오바마,
재무설계사로
승진

그 후 오바마는 재정과 관련된 일을 맡아서 했고

그 분야에서 성공을 꿈꾸기 시작한다.

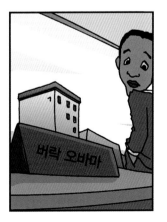

버락 오바마

▲ 길문섭, 《위대한 승리 오바마》, 자음과모음

03

웹툰+디지털 일러스트

캐릭터 표현과
장면 연출

배경 하나만 잘 만들어도 그림이 살고 캐릭터에 생동감이 넘친다. 캐릭터에 어울리고 어색하지 않은 배경을 만드는 방법을 배워보자. 지진, 폭발, 충격 등의 사실적인 묘사를 위해 떨림 현상을 만드는 테크닉도 익혀두기 바란다. 주요 캐릭터나 등장인물 혹은 사물을 부각하여 돋보이게 하는 방법은 무엇일까? 그림의 완성도는 강약 조절과 연출의 묘미에 있다. 안개나 연기로 톡특한 분위기를 만드는 방법도 알아보자.

01

그레이디언트 효과를 활용해 **배경 만들기**

01 기본이 되는 배경 테크닉

배경 하나만 잘 만들어도 그림이 살고 캐릭터에 생동감이 넘친다. 그레이디언트 느낌의 배경은 단순하지만 아주 중요한 테크닉 중 하나다.

01

Ctrl+O를 눌러 원하는 그림을 불러온다. 완성도 높은 웹툰을 만드는 데에는 배경이 중요하다. 때론 단순한 컬러 배경으로 처리하는 것도 의미가 있다. 배경이 단순하면 캐릭터가 살아나는 반면 배경이 복잡하면 시야가 분산되어 캐릭터의 느낌이 떨어질 수 있다.

그레이디언트가 아닌 원색으로 배경을 만들어보았다. 캐릭터와 배경 컬러가 잘 어우러지는 그림은 어떤 것인지 살펴보자.

02

가처럼 마술봉툴을 누른다. 이때 나처럼 그림의 형태가 psd로 되어 있는지, jpg로 되어 있는지를 확인한다. [Backgroud] 레이어를 선택하고 마술봉툴을 쓰면 원하는 구역이 설정되지 않는다. 반드시 다른 레이어를 선택한 후 마술봉툴을 사용한다.

115

03

1번 구역(바탕)을 그림처럼 마술봉툴을 이용하여 설정한다.

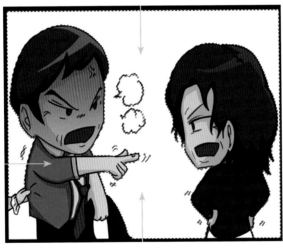

04

페인트통툴을 누르면 [Gradient Tool]이 나온다. 그레이디언트를 적용하려면 그림처럼 메뉴를 선택한 후 원하는 방향으로 드래그하면 된다.

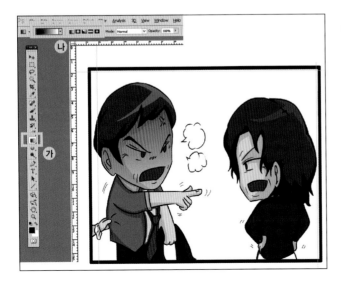

05

가를 클릭하면 **나** 메뉴가 나오는데 적절한 것을 골라 클릭하면 **다**의 패턴이 뜬다. 배경색은 자신이 원하는 것으로 얼마든지 바꿀 수 있다.

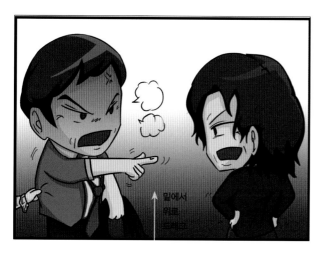

06

라 패턴을 선택하여 배경색을 적용한 모습.

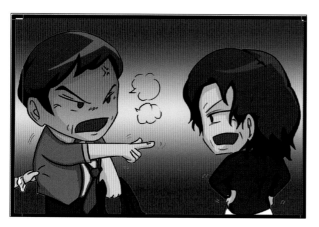

07

마 패턴을 선택하여 배경색을 적용한 모습.

08

바 패턴을 선택하여 배경색을 적용한 모습.

09

사 패턴을 선택하여 배경색을 적용한 모습.

위에서 밑으로
드래그

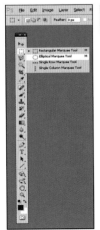

밑에서 위로 드래그

10

사각형툴바를 누르면 원형툴이 나온다. 그림처럼 그레이디언트를 적용한 구역을 설정해보자.

▲ 원본 그림

11

이번에는 원형 그레이디언트를 적용해보자. 크기와 색상을 선택한 후 원하는 방향으로 드래그하여 완성한다.

02 그레이디언트 테크닉 응용하기

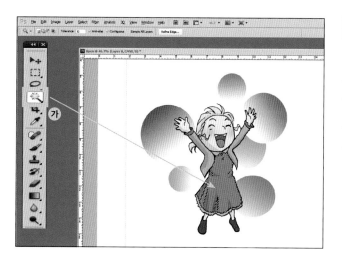

01

이번에는 캐릭터의 치마 색을 바꾸어보자. **가**의 마술봉툴을 선택해 캐릭터의 옷에 지정한다. 그런 다음 원하는 색으로 위에서 아래 혹은 아래에서 위로 드래그하면 결과물을 완성할 수 있다.

색깔 선택은 온전히 작가의 몫이다. 어떠한 색이 옷에 어울리는지, 얼굴 색은 어떻게 정할 것인지, 이 모든 것을 스스로 판단해야 하므로 평소 컬러 감각을 익혀두는 편이 좋다.

▲ 빨강색 계열에서 파랑색 계열로 바꾼 그림 ▲ 빨강색 계열에서 녹색 계열로 바꾼 그림

02

①번과 ②번은 도시의 거리 풍경이다. 그런데 자세히 보면 하늘의 느낌이 다르다는 것을 알 수 있다. ①번 그림은 위에서 아래로 드래그하여 그레이디언트를 적용했고, ②번 그림은 이와 반대인 아래에서 위로 드래그하여 그레이디언트를 적용했다. 도시의 하늘을 표현하는 데 어떤 방법이 더 어울릴까? 당연히 ①번이라고 생각할 것이다. 하지만 해가 지는 석양의 느낌을 살리려면 하늘 색깔을 붉은색으로 바꾸고 아래에서 위로 드래그해서 그레이디언트를 적용해야 어울린다. 이처럼 작은 변화로 그림의 전체적인 느낌이 달라질 수 있다.

02

캐릭터를
받쳐주는
배경 테크닉

01 캐릭터와 어울리는 배경의 기본

웹툰이나 일러스트를 작업할 때 배경은 무척 중요하다. 캐릭터와 어울리고 어색하지 않은 배경을 만드는 방법을 알아보기로 하자.

01

Ctrl+O를 눌러서 원하는 그림을 불러온다. 현재 배경은 너무 단순하고 밋밋하여 캐릭터의 움직임을 제대로 구현하지 못하고 있다. 역동적인 배경을 만들어보자.

 02

이때 그림의 크기나 방향 등은 미리 정해놓아야 한다. ❶번 캐릭터는 움직임을 고려해 머리 방향이나 시선 등을 처리해두어야 한다. ❷처럼 포토샵의 메뉴도 편리하게 갖춰놓아야 한다. 2중 폼을 선호하는 사람도 있고 그림처럼 길게 늘어놓는 것을 좋아하는 사람도 있다.

03

[Filter]-[Blur]-[Motion Blur]를 클릭한다.

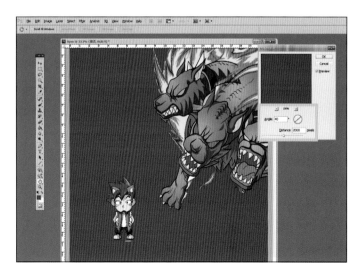

04

메뉴를 선택하면 그림처럼 창이 열린다. 이때 [Angle]과 [Distance]를 확인하자. [Angle]은 배경색의 방향을 지정하는 것이고, [Distance]는 흔들림의 세기를 조절하는 것이다.

▲ [Angle]과 [Distance]를 90과 10으로 지정했을 때

▲ [Angle]과 [Distance]를 90과 50으로 지정했을 때

05

다른 그림으로 [Angle]과 [Distance] 입력 수치에 따라 어떠한 결과가 나타나는지를 살펴보기로 하자.

▲ [Angle]과 [Distance]를 40과 150으로 지정했을 때

▲ [Angle]과 [Distance]를 70과 998로 지정했을 때

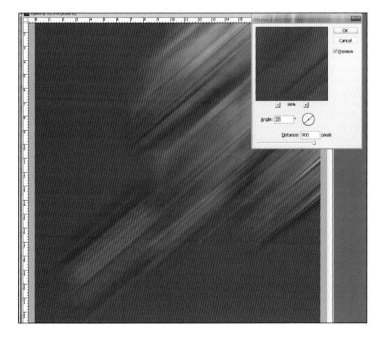

06

예시를 통해 감을 익혔으면 원래 그림의 [Angle]과 [Distance] 값을 입력해보자. 입력하는 수치에 따라 결과물의 질이 달라진다. 캐릭터의 역동성을 고려하여 적절한 배경을 만드는 것이 중요하다. 너무 강하거나 너무 약한 느낌이어서는 안 된다.

07

1차 완성한 배경에 강한 효과를 주기 위
해 [Image]-[Adjustments]-[Curves]
메뉴를 선택하여 값을 조정해보자.

08

[Curves] 메뉴의 값을 조정하여 완성한
배경.

09

이제 배경에 캐릭터를 올려놓으면 최종
완성이다.

배경에 움직임을 주기 전과 후를 비교해
보자. 캐릭터의 역동성에 분명한 차이가
있음을 느낄 수 있을 것이다.

02 전단이나 만화 타이틀에 들어갈 배경 만들기

01

어느 날 한 통의 전화를 받았다. 젊은 부부가 대학
가 근처에서 떡볶이 가게를 개업하려고 한다고 했
다. 불독을 캐릭터로 하여 간판, 메뉴판, 전단에 들
어갈 그림을 그려달라고 했다. 간판과 메뉴판은 괜
찮았지만 전단의 그림이 약해보였다. 허접한 느낌
이 들지 않도록 배경에 변화가 필요했다.

02

역동성을 살리면서 음식의 이미지를 생동감 있게
하고 입맛을 당길 수 있는 붉은색 계열의 컬러를 선
택한 다음 앞에서 소개한 배경 만들기 테크닉을 적
용했다.

125

03

완성한 전단의 캐릭터.

04

배경이 있고 없음에 따라 각기 다른 느낌을 전달한다. **①**은 배경이 없으므로 독립적인 느낌을 준다. 명함이나 간판 등에 넣어서 사용하기에 적합하다. 웹툰의 타이틀을 만들 때 활용하면 좋다.

②의 배경은 안정적인 느낌을 준다. 한 컷 안에 전달하려는 메시지가 있을 때 적합하다. 반면 **③**은 아주 강렬한 느낌을 준다. 배경이 너무 강하면 캐릭터가 약해보일 수 있다는 단점이 있으니 전체적인 분위기를 고려해 세밀하게 조절하는 것이 관건이다.

TIP

음식과 관련된 그림은 빨강색 계열의 바탕을 많이 쓰고 자연을 주제로 한 그림에는 녹색이나 파랑색 계열의 바탕을 많이 쓴다.

03

떨림 현상을
연출하는
기본 테크닉

01 떨림 현상이 필요한 때

떨림 현상은 웹툰의 주인공이나 등장인물이 놀라는 상황, 지진이나 폭발 등의 충격으로 땅이 흔들리는 상황 등을 묘사할 때 자주 등장한다. 사실적인 묘사를 위해 떨림 현상을 만드는 테크닉을 익혀두기 바란다.

01

Ctrl+O를 눌러서 원하는 그림을 불러온다. [Filter]-[Blur]-[Motion Blur] 메뉴를 클릭한다. 앞에서 배운 배경 만들기 테크닉을 생각하면 된다.

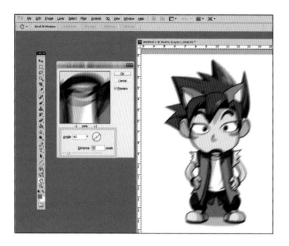

02

그림처럼 [Angel]과 [Distance]가 나타난다. [Angel]은 배경의 방향을 잡아주는 것이고, [Distance]는 흔들림의 세기를 조절하는 것임을 기억하자.

03

배경을 만드는 방식과 달리 이번에는 주인공이나 등장인물 등의 떨림을 표현하는 것이 포인트다. [Angel]과 [Distance]의 입력 수치에 따라 어떤 느낌이 드는지 비교해보기 바란다. 떨림 효과는 상황에 맞춰 표현하는 것이 중요하다.

▲ 원본 그림

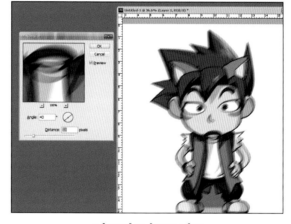

▲ [Angel] 40, [Distance] 33

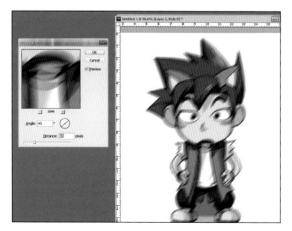

▲ [Angel] 40, [Distance] 43

▲ [Angel] 40, [Distance] 90

02 신체 일부의 떨림 표현하기

웹툰이나 일러스트를 그리다 보면 신체 일부의 떨림을 표현해야 하는 경우가 생긴다. 다음의 방법을 잘 숙지하여 활용해보자.

◀ 원본 그림

01

그림처럼 떨림을 주기 원하는 영역을 선택한다. 소리를 크게 지르는 캐릭터의 모습을 표현하기 위하여 머리와 얼굴 부분을 선택했다.

02

[Filter]-[Blur]-[Motion Blur] 메뉴를 선택하여 표현하고자 하는 느낌이 잘 살아나도록 [Angel]과 [Distance]에 적절한 수치를 입력한다. 입력 수치에 대한 정답은 없다. 반복해서 연습하며 감으로 맞추도록 해야 한다.

완성된 결과물과 원본 그림을 비교해보자. ❶번은 머리와 얼굴 부분에 떨림 효과를 주었다. 글씨도 마찬가지로 떨림 효과를 줄 수 있다.

03 떨림 표현으로 완성한 그림

다음 두 그림을 비교하여 떨림 효과를 적용한 것과 그렇지 않은 것 사이에 어떤 차이가 있는지 확인해보자.

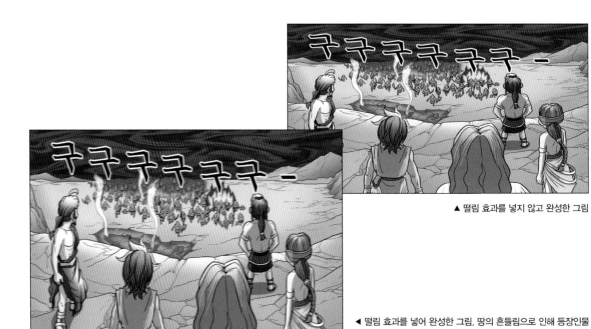

▲ 떨림 효과를 넣지 않고 완성한 그림

◀ 떨림 효과를 넣어 완성한 그림. 땅의 흔들림으로 인해 등장인물도 같이 떨리는 상황을 적절히 묘사했다.

04

캐릭터와
사물을 부각하는
포토샵 표현기술

01 배경은 죽이고 포인트는 살리고

주요 캐릭터나 등장인물 혹은 사물을 특정한 장면에서 두드러지게 표현하고자
할 때 사용하는 테크닉을 배워보자.

01

Ctrl+O를 눌러 원하는 그림
을 불러온다. Ctrl+J를 눌러
새로운 레이어로 복사한다.

02

[Image]-[Adjustments]-[Desaturate] 메뉴를 선택하여 원본 그림을 흑백으로 설정한다.

03

레이어 패널에서 그림처럼 ❶번 아이콘을 선택한다.

04

❷번처럼 전경색은 검정색으로, 배경색은 흰색으로 설정한 다음 ❸번처럼 브러시툴을 선택한다.

05

❹번처럼 브러시툴을 선택한 다음 ❺번의 옵션바에서 [Size]는 30, [Opacity]는 100, [Flow]는 100으로 설정한다.

설정이 끝난 뒤 자신이 원하는 부분을
확대하여 드래그해주면 원래 색상이
살아난다.

07

떡볶이를 포인트로 하고 나머지 그림들은 흑백으로 처리하여 완성한 그림. 원본 그림과 비교하며 차이를 확인
해보자. 특정한 부분을 두드러지게 표현하는 테크닉은 상황에 맞춰 무엇을 부각하는지가 매우 중요하다. 전체
적인 조화와 전달하고자 하는 느낌을 잘 표현하는 것이 관건이다.

02 포인트를 살리는 테크닉의 응용

그림에 포인트를 주어 캐릭터와 사물을 부각한 그림과 그렇지 않은 그림을 비교
해보자.

05

메인 캐릭터를
돋보이게 하는
연출 테크닉

01 캐릭터를 연출하는 테크닉

그림의 완성도를 높이려면 강약을 조절하여 연출하는 것이 중요하다. 연출되지
않은 그림은 밋밋하고 생동감이 없을뿐더러 재미를 주지 못한다.

Ctrl+O를 눌러 원하는 그림
을 불러온다. 이 그림은 책으
로 출간된 것이다. ①번 캐릭
터가 만화의 중심이 되므로
이것을 위주로 작업을 다시
해보자.

02

[Filter]-[Lens Correction] 메뉴를 클릭한다.

03

[Lens Correction] 메뉴 창이 뜨면 ❷번처럼 [Custom]을 클릭한 후 ❸번처럼 [Vignett]에서 [Amount]를 -100, [Midpoint]를 0으로 설정하고 클릭한다.

04

완성된 그림. 메인 캐릭터를 중심으로 나머지 인물들이 어둡게 처리되었다. 연출하기 전과 후의 그림을 비교하여 살펴보자.

02 사진을 연출하는 테크닉

01

이번에는 사진을 연출해보자. 사진과 그림은 어떻게 다른지 비교해보기 바란다.

02

연출한 사진. 가운데 부분이 밝아 그곳으로 시선이 집중됨을 알 수 있다.

03 다양한 웹툰 프레임 만들기

01

연출된 장면의 느낌을 배가시켜주는 프레임을 만들어보자. [Filter]-[Lens Correction]-[Custom]을 선택한 후 **1**번처럼 [Vertical Perspective]를 +100으로 설정하면 된다.

02

완성된 그림.

03

다른 형태의 프레임을 만들어보자. [Filter]-[Lens Correction]-[Custom]을 선택한 후 **2**번처럼 [Horizontal Perspective]를 +100으로 설정하면 된다.

04

완성된 그림.

04 사진으로 프레임을 만들어 그림과 연출해보기

◀ 원본

▲ 위쪽이 넓은 형태의 프레임

▲ 반듯한 형태의 프레임이지만 위는 넓고 아래는 좁다.

여기가 어디냐구?!
말레이시아 쿠알라룸푸르지...

실제 만화로 응용해본 사진 프레임 ▶

06

연기와 안개로
독특한 분위기
연출하기

01 연기, 안개 효과를 만드는 테크닉

웹툰이나 일러스트를 그리다 보면 안개 효과가 필요한 경우가 있다. 무언가를 감추기도 하고 은근히 드러내기도 하는 연기나 안개는 독특한 분위기를 연출하는 데 효과적이다.

01

Ctrl+O를 눌러 원하는 그림을 불러온다. ❶번의 전경색은 검은색으로, 배경색은 흰색으로 설정한다. 그리고 레이어 패널에서 ❷번 아이콘을 눌러 [Layer 1]을 만든다.

02

안개 효과를 내려면 [Filter]-[Render]-[Clouds] 메뉴를 선택한다.

03

그림처럼 불투명한 안개가 나타난다.

04

다음으로 [Window]-[Channels] 메뉴를 선택한다.

모든 포지션이 맞는지 확인하자. 급한 마음에 확인 작업을 거치지 않고 실행하다 그림을 망치는 경우가 종종 발생한다.

06

③번 [Channels]에서 ④번 [Blue] 채널을 ⑤번 아이콘으로 드래그해서 복사하면 ⑥번 [Blue copy] 레이어가 생긴다.

07

[Image]-[Adjustments]-[Levels] 메뉴를 클릭하여 그림처럼 설정 창이 뜨면 적절한 느낌이 들 때까지 값을 조절한 후 [OK]를 클릭한다.

08

안개의 농도와 질감을 조절할 때 밑그림을 염두에
둬야 한다. 채널 패널에서 **가** 의 아이콘을 클릭한다.
이때 **나** [Blue copy] 채널의 영역으로 되었다.

09

채널 패널에서 [RGB]를 클릭한다.

10

레이어 패널에서 Ctrl+J를 누르면 **다** 처럼 [Layer 2]
가 뜬다.

11

여기서 **라** 의 아이콘을 눌러[Layer 1]을
삭제한다.

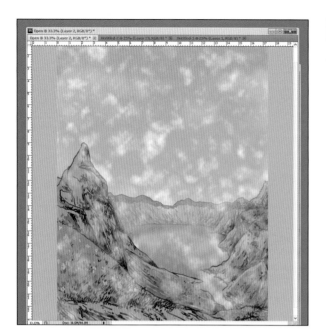

12

그러면 안개 효과가 적용된 그림이 나타난다.

13

[Opacity] 수치를 조절하면 안개 효과를 조절할 수 있다.

14

좀 더 세밀한 안개 효과를 내려면 지우개툴로 들어간다.

15

선택 창에서 마의 아이콘으로 들어가 바를 선택하여 지우개 크기를 적용한 후 필요 없는 안개를 지운다.

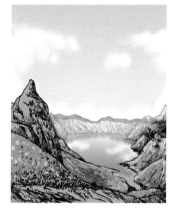

16

원본 그림과 작업 전후의 느낌을 비교해보자.

◀ 원본 그림

▲ 지우개로 지워 완성한 그림

▲ 지우개로 지우지 않고 완성한 그림

02 사진에 안개 효과 적용하기

▲ 원본 사진

▲ 앞에서 설명한 대로 만들어본 안개 효과를 적용한 사진

03 캐릭터 그림에 안개 효과 적용하기

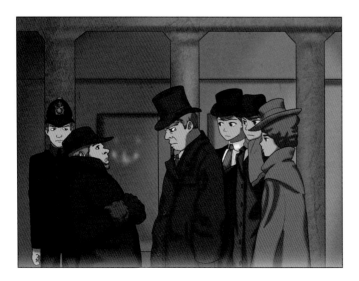

01

원본 그림에 안개가 낀 모습을 상상해보자. 일반적인 그림이 아니라 캐릭터가 있는 그림으로 작업할 때는 얼굴 부분이 안개에 가려지는 것에 주의해야 한다. 안개가 얼굴을 과도하게 가려서는 안 된다.

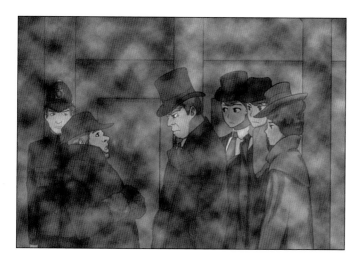

02

안개 낀 분위기를 연출해 컬러만화의 프레임을 잘 살렸다.

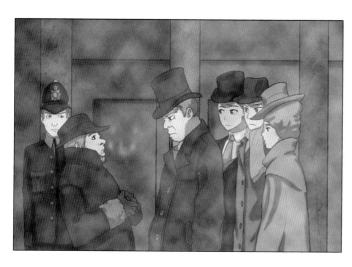

03

흑백으로 처리해 스산한 느낌을 부각했다. 안개 낀 부두의 뒷골목 같은 분위기가 든다.

04 비 내리는 효과 적용하기

01

안개 낀 그림에 비가 내리는 효과를 적용해보자. 앞서 작업한 그림을 불러온다.

02

그림처럼 비가 내리는 방향을 정한 뒤 빗줄기를 표현해준다. 빗줄기의 굵기와 길이를 적절히 안배하는 것이 중요하다. 이때 빗방울이 떨어지는 방향은 일정해야 한다. 빗줄기는 어떤 색으로 하면 좋을까? 지우개툴을 이용하여 그림을 지워서 빗줄기를 표현하면 너무 강한 느낌이 들기 때문에 브러시툴을 이용하여 흰색이 아닌 회색 계열의 색을 선택하여 빗줄기를 그려주는 편이 좋다.

03

이때 자연스러운 빗줄기를 연출하려면 ①의 [Opacity] 값을 조절하면 된다. 빗줄기에 적합한 절대적인 투명도 값이란 존재하지 않는다. 빗줄기의 굵기, 길이, 색깔과 밑그림의 조화를 학인하면서 적절한 값을 찾아내야 한다. 그림을 그리는 사람의 입장에서는 뭔가 정해진 값을 입력하여 바로바로 결과물을 만들고 싶겠지만, 매번 다른 그림을 그려야 하므로 빗방울 하나 그냥 넘길 문제가 아니다. 상황과 분위기에 적합한 느낌이 들 때까지 반복해서 확인하며 값을 설정하는 것이 올바른 태도라고 생각한다.

안개 효과를 적용한 그림과 여기에 비 내리는 효과까지 적용한 그림을 비교해보자.

▲ 안개 낀 분위기를 연출한 그림

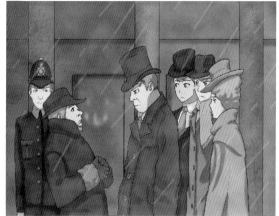

▲ 안개 끼고 비 내리는 날을 연출한 그림

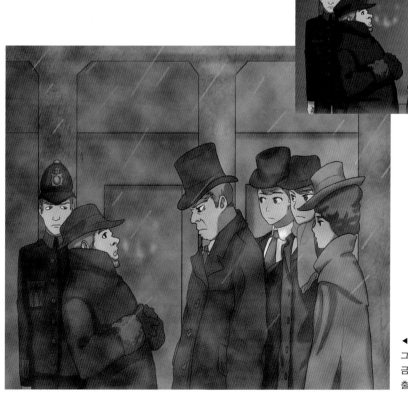

▲ 원본 그림

◀ 안개 끼고 비 내리는 장면을 컬러로 연출한 그림. 원본 그림과 달리 무거운 느낌을 준다. 금방이라도 사고가 터질 것만 같은 분위기 연출의 효과다.

05 다양한 선 만들기 테크닉

앞서 비 내리는 장면에서 빗줄기를 선으로 표현해보았다. 여기서는 다양한 선을 만들어보자. 빗줄기를 만들 듯 선을 만드는 기본적인 방법을 익히고 응용해보기로 하자.

01

브러시툴을 이용하면 쉽게 선을 만들 수 있다.

① 브러시툴을 선택한다.

② 브러시의 굵기를 설정한다. 표현하고자 하는 선과 밑그림의 조화를 생각하며 굵기를 지정한다.

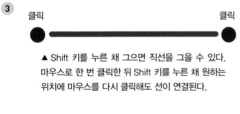

③ 선 만드는 순서

③
클릭 클릭

▲ Shift 키를 누른 채 그으면 직선을 그을 수 있다.
마우스로 한 번 클릭한 뒤 Shift 키를 누른 채 원하는
위치에 마우스를 다시 클릭해도 선이 연결된다.

▲ 연결된 모습

▲ 화살표로 바꾼 선

◀ 사선으로 만든 모습

02

올가미툴을 이용해 선을 만들 수 있다.

① 올가미툴을 선택한다.

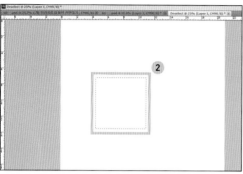

② 올가미툴로 가상의 선을 만든다.

③ [Edit]-[Stroke]를 클릭한다.

④ 선의 속성은 [Width]와 [Color]로 나뉜다. [Width]는 선의 굵기를 설정하는 것이고, [Color]는 색을 설정하는 것이다. 표현하고자하는 선과 밑그림의 조화를 생각하며 굵기와 색을 지정한다.

06 완성된 다양한 선(콘티선, 말풍선, 사각선 등등)

직선과 곡선 외에도 다양한 선을 만들 수 있다. 선을 그리는 다양한 테크닉을 갖추면 웹툰이나 만화에 들어가는 말풍선이나 의성어 혹은 의태어가 들어갈 말풍선, 커트백 같은 모양이나 형태를 만드는 데에도 큰 도움이 된다.

07

캐릭터
강조를 위한
줌인 효과 만들기

01 역동적인 배경을 만드는 테크닉

웹툰과 디지털 일러스트의 캐릭터에 역동적인 느낌을 부여하기 위해서는 배경을
다양한 효과로 만들어줘야 한다.

◀ 주인공들이 악당들에게 쫓기는 장면

01

Ctrl+O를 눌러 변형하고자 하는 그림을 불러온다.

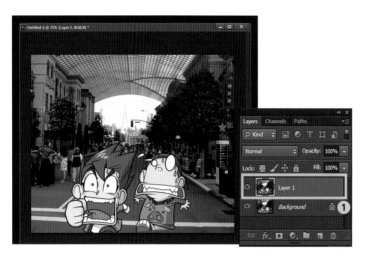

02

레이어 패널에서 Ctrl+J를 누르면 **①** 처럼 새로운 레이어가 생성된다.

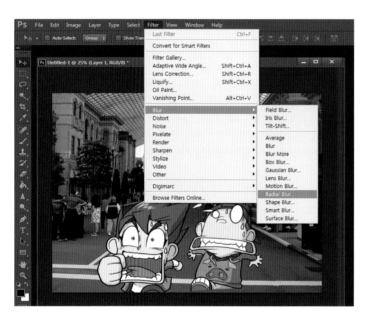

03

[Filter]-[Blur]-[Radial Blur] 메뉴를 클릭한다.

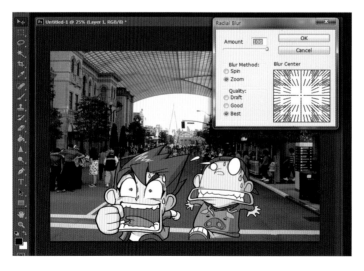

04

[Radial Blur] 설정 창에서 [Amount] 수치를 100으로, [Blur Method] 옵션에서 [Zoom] 항목을, [Quality] 옵션에서 [Best] 항목을 설정하고 [OK]를 누른다.

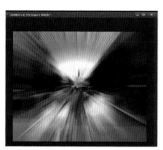

05

설정 값이 적용된 그림이다. 완성된 그림이 어떻게 만들어졌는지 이제부터 자세히 알아보자.

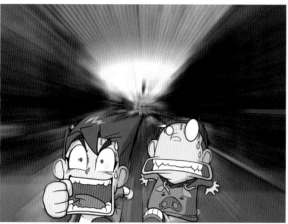

◀ 완성된 그림

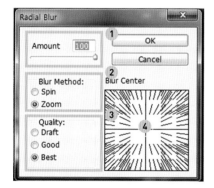

06

❶번 [Amount]는 블러의 수치를 나타낸다. 보통의 경우 수치가 클수록 흐려지는 효과가 강하게 나타난다. ❷번 [Blur Method]는 블러의 방식을 나타낸다. [Spin]은 회오리 느낌을 내고, [Zoom]은 앞으로 퍼져나가는 느낌을 낸다. ❸번 [Quality]는 블러의 질감을 나타낸다. 거칠거나 부드러운 느낌을 조절할 수 있다. ❹번은 블러의 중심을 설정한다. [Radial Blur] 설정 항목의 옵션을 각기 다르게 설정하면서 어떤 효과가 나타나는지 확인해보자.

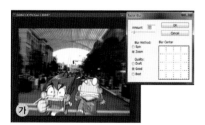

07

㉮ [Amount] 블러의 수치가 10일 때.
㉯ [Amount] 블러의 수치가 20일 때.

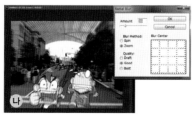

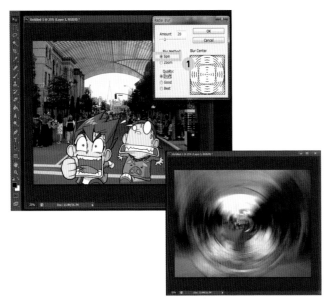

08

[Blur Method] 항목에서 ❶번 [Spin] 옵션, 즉 회오리 느낌을 설정하고 [Amount] 수치를 20으로 했을 때.

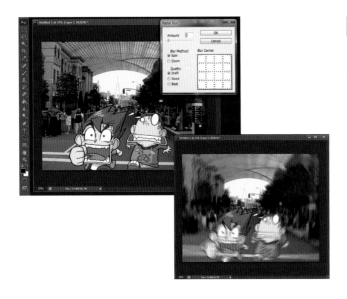

09

[Spin]을 설정하고 [Amount] 수치를 5로 했을 때.

10

[Radial Blur] 설정 창에서 [Amount] 수치 조절을 완료한 후 레이어 패널에서 ❷번 아이콘을 클릭하면 ❸번 화면이 나타난다.

11

전경색을 검정색, 배경색을 흰색으로 설정하고 **1** 번
브러시툴을 선택하여 **5** 번을 클릭하면 **2** 번이 나
타난다. 부드러운 브러시를 선택한 후 **3** 번을 조
절하여 브러시의 크기를 설정한다. **4** 번은 100%
로 설정한다.

12

브러시로 캐릭터를 문지르면 캐릭터가 선명하게
나타난다.

13

완성된 그림.

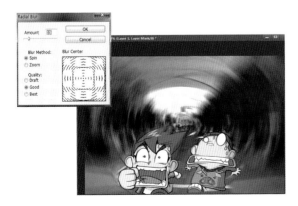

14

[Radial Blur] 설정 창에서 [Spin]으로 회오리 느
낌을 주고 [Amount] 수치를 15로 설정하여 완성
한 그림.

157

02 역동적인 배경에 말풍선을 넣어 응용하기

다양한 효과가 적용된 배경에 말풍선을 넣어 실제 만화로 연출해보자. 캐릭터의
표정, 동작, 상황에 어울리는 역동적인 배경을 만드는 작업이 우선이다.

01

다른 그림으로 역동적인 배경을 만들어보자.

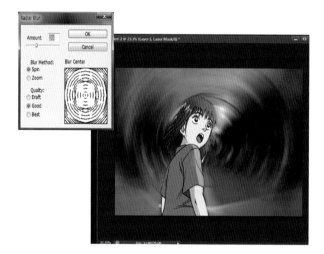

02

[Spin]으로 회오리 느낌을 주고 [Amount] 수치
를 30으로 설정하여 완성한 그림.

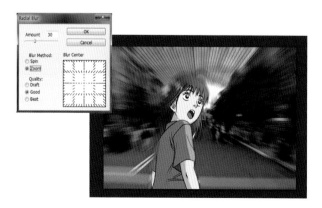

03

앞뒤로 퍼져나가는 느낌을 주기 위해 [Zoom]을
선택하고 [Amount] 수치를 30으로 설정한다.
앞에서 만든 회오리 효과와 사뭇 다른 느낌의 그
림이 완성된다.

04

이제 만화적 연출을 위해 말풍선을 넣어보자. 먼저 ❶번과 같이 자석툴바를 이용하여 말풍선으로 표현할 영역을 선택한다.

선택된 영역의 말풍선을 그림처럼 떼어낸다.

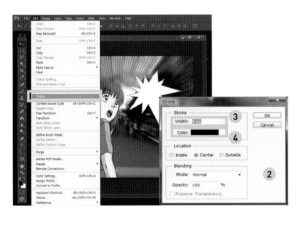

05

[Edit]-[Stroke] 메뉴를 클릭한다. ❷번 [Stroke] 설정 창에서 ❸번 [Width]는 선의 굵기를 설정하는 항목이고, ❹번 [Color]는 선의 색깔을 선택하는 항목이다. 그림처럼 설정한 후 [OK]를 클릭하면 된다.

06

말풍선에 글씨를 넣어 완성해보았다. 캐릭터의 특징, 상황, 연출 의도에 맞춰 배경 효과를 선택하고 실행하는 것이 관건이다. 역동적인 배경과 말풍선을 다양하게 응용하면서 자신에게 맞는 스타일을 만드는 것이 중요하다.

04

타이틀과

다양한 글씨체
만들기

단순하지만 입체감 있고 시선을 잡아끄는 글씨체를 만들어보자. 효과적인 글씨체는 웹툰의 타이틀로 활용될 수 있고 그림의 완성도를 높이는 데 기여하기도 한다. 글씨체의 형태를 변경하는 테크닉도 함께 배워보자. 글씨체의 크기, 형태, 각도 등을 변화시켜 만화 장면에 적합하게 만드는 방법이다. 글씨체는 독특한 스타일도 중요하지만 그림과 조화를 이루지 못한다면 의미가 없다.

01 시선을 끄는 글씨체 만들기

단순하지만 입체감 있고 시선을 사로잡는 글씨체를 만들어보자. 효과적인 글씨체는 웹툰의 타이틀로 활용될 수 있고 그림의 완성도를 높이는 데 기여하기도 한다.

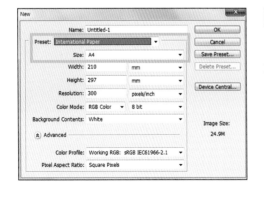

01

[File]-[New] 메뉴를 클릭해 그림처럼 [International Paper]에서 A4를 선택하여 새파일을 만든다. 여기서 잠깐! [International Paper]에서 A4를 선택한 이유는 뭘까? 다양한 종류의 종이 사이즈가 있는데 그중에 A4를 선택한 이유는 우리나라 종이 규격과 연관성이 있다. 학습만화는 대개 A4를 기준으로 크기가 약간 달라진다. 복사용지 규격으로 가장 많이 사용되는 A4는 우리가 일상적으로 가장 빈번히 만나는 종이의 규격이기도 하다. 이 때문에 일러스트 외주 작업의 경우에도 A4 형태를 기본으로 이뤄지는 경우가 많다.

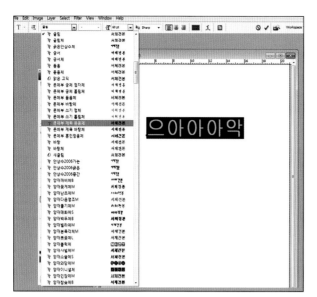

02

A4 크기의 새파일을 열었다면 '으아아아악'이라는 글씨를 쓴다. 등장인물이 놀라는 장면에 들어가는 글씨이므로 굵은 글씨체(font)를 선택하여 강조한다.

03

효과음으로 들어갈 글씨체의 선택이 끝나면 컬러를 지정한다. 주목도를 높이기 위해 빨강색 계열의 색을 선택해보았다.

04

다음은 레이어 창에서 아래에 있는 [fx] 아이콘을 클릭한 후 [Bevel and Emboss] 메뉴를 선택한다.

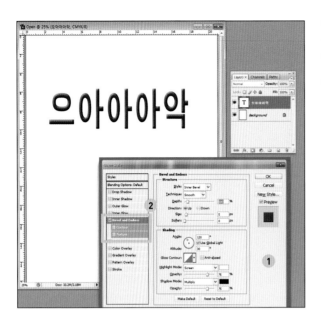

05

①번 창이 뜨면 글씨에 명암을 조절할 수 있다.
②번 [Bevel and Emboss]에서 [Contour]와
[Texture]를 선택하면 각기 다른 글씨체가 나타
난다.

▲ [Contour]를 선택했을 때 나타나는 글씨체

▲ [Texture]를 선택했을 때 나타나는 글씨체

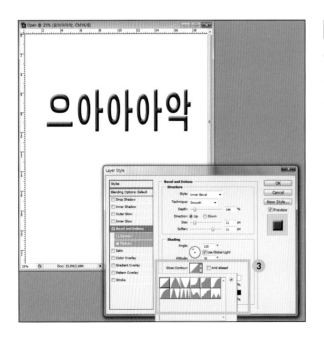

06

③번을 클릭했을 때 달라지는 [Gloss Contour]
를 기억해두자. 글씨의 명암이 달라지는 효과가
있으므로 원하는 느낌을 찾을 때까지 이것저것
설정해보자.

07

완성된 두 가지 글자체를 그림에 적용해 연출해보자. 작업한 글씨체가 그림과 어울리지 않을 수도 있다. 여기서는 기본적인 테크닉을 전달하는 과정이므로 단순한 글씨체를 기준으로 설명한다. 글씨체의 퀄리티를 높이는 방법은 뒤에서 다루겠다.

02 효과적인 글씨 연출

01

입체적인 느낌의 글씨체를 만드는 방법을 익혔으니 이제 장면에 따라 글씨체를 효과적으로 연출하는 법을 배워보기로 하자. 어떤 위치에 넣어야 그림과 조화를 이루면서도 느낌을 잘 표현할 수 있을지를 생각해야 한다. 다음 중 가장 효과적으로 글씨를 연출한 것은 무엇이라고 생각하는가?

02

④번이 가장 효과적으로 연출한 것이다. 캐릭터와 글씨가 조화를 이루고 효과음도 돋보인다. 그런데 여기서 효과음 글씨체의 색을 바꾼다면 어떨까? 파란색과 녹색으로 글씨의 색을 변경해보았다. 그림에서 보이듯이 긴장감이 확연히 떨어짐을 알 수 있다.

▲ 비명 효과음을 파란색으로 바꾼 그림

▲ 비명 효과음을 녹색으로 바꾼 그림

01 웹툰에서 사용되는 글씨체 형태

여기서는 글씨체의 형태를 변경하는 테크닉을 배워보자. 글씨체의 크기, 형태, 각도 등을 변화시켜 만화 장면에 적합하게 만드는 방법이다.

01

[File]-[New] 메뉴를 클릭해 그림처럼 [International Paper]에서 A4를 선택하여 새 파일을 만든다.

02

[Layers]에서 [Backgroud]를 클릭한 후 **1**번
아이콘을 누르면 **2**번 [Layer 1]이 생성된다.

03

[Layers]에서 '으아아아악' 글씨가 있는 텍스
트 레이어를 클릭한다. 그런 다음 **3**번과 같이
[Merge Down]을 누른다.

04

글씨체가 하나의 레이어로 합쳐졌다.

05

사각툴이나 올가미툴을 이용하여 그림처럼 글씨에 근접하게 구역을 설정한다.

06

단축키 Ctrl+T를 누르면 그림처럼 축소, 확대 등 변형이 가능하도록 영역이 설정된다.

07

Ctrl+T를 누른 상태에서 그림처럼 마우스나 태블릿으로 드래그하여 자유롭게 변형시킬 수 있다. 표현하고 싶은 장면에 따라 적합한 형태의 글씨체 형태를 연습하면서 직접 연출해보기 바란다.

◀ 집에서 들리는 듯한 비명

▲ 위급한 상황을 드러내는 비명

◀ 위에서 바라보는 장면을 연출한 글씨체

02 실제 사용된 웹툰 글씨체 살펴보기

이제 글씨체 변형 테크닉을 활용하여 만화에 실제로 적용해보자. ❶번은 주인공이 배에서 뛰어내리는 장면에 맞춰 글씨를 아래로 떨어지게 연출했다. ❷번은 바다에 뛰어들었을 때의 소리를 표현했다. ❸번은 숨을 몰아쉬며 수영하는 주인공의 힘들어하는 느낌을 살리기 위해 연출한 글씨체다.

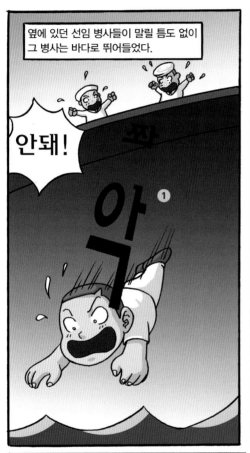

▲ 길문섭, 《꿈을 파는 가게》, 아침나라

03

그림과
조화로운
글씨체 연출법

01 원하는 글씨체를 쉽게 만드는 테크닉

여기서는 포토샵에 나와 있는 유형대로 편하게 골라서 쓸 수 있는 글씨체를 만들어보자.

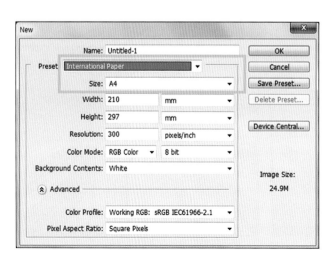

01

[File]-[New] 메뉴를 클릭해 그림처럼 [International Paper]에서 A4를 선택하여 새 파일을 만든다.

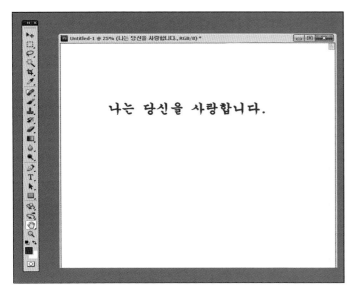

파란색으로 '나는 당신을 사랑합니다'라는 글씨를 넣어보자.

03

문자툴을 이용하면 바탕과 구분되는 글씨 레이어가 생성된다. 그럼처럼 글자가 입력된 레이어를 선택한다.

04

① 번을 누른 뒤 ② 번을 선택하고 ③ 번 창의 [OK]를 클릭한다.

타이틀과 다양한 글씨체 만들기

173

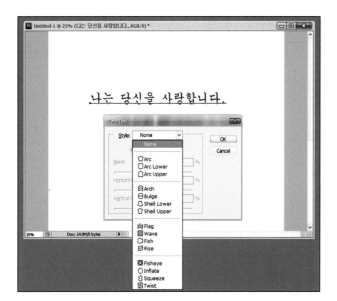

05

[Warp Text]-[Style] 메뉴 창에서 원하는 모양
을 선택하여 클릭한다.

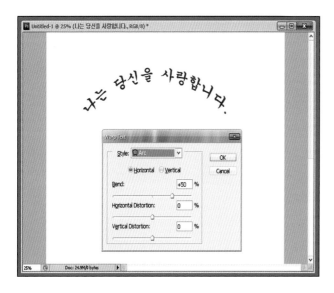

06

[Arc]를 선택했다면 휘는 정도를 수치로 조절
하면 된다.

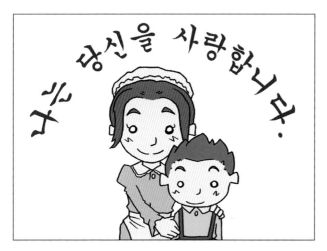

07

완성된 글씨체를 그림에 적용하여 느낌을 살
펴보자.

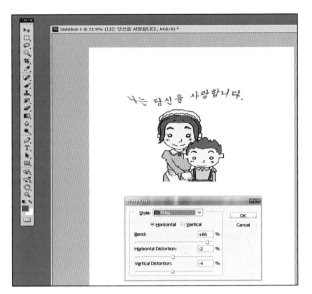

08

이번에는 녹색 글씨체로 [Warp Text]-[Style]-[Flag] 메뉴를 선택하여 만든 글씨체 형태다. 글씨가 바람에 흔들리는 느낌을 준다. 어떤 색의 글씨를 썼느냐에 따라 전체적인 이미지에 영향을 끼치므로 웹툰이나 만화의 장면을 연출할 때에는 세부적인 요소 하나하나에 신경을 써야 한다.

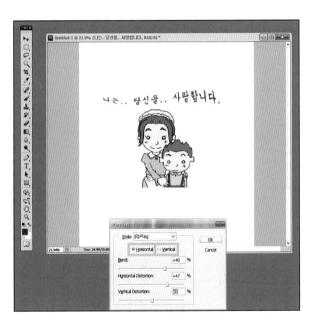

09

마침표를 넣고 [Warp Text]-[Style]-[Flag] 메뉴의 수직, 수평 왜곡값을 달리 입력해 여운을 주는 과정.

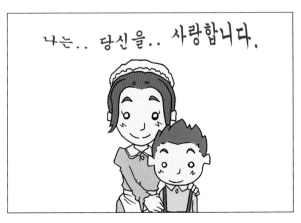

10

완성된 그림.

02 글씨체를 쉽게 만드는 테크닉 응용법

지금까지 배운 테크닉을 기본으로 다양하게 응용해보자. '꽃보다 아프리카'라는 주제어로 다양한 글씨체를 만들어보자. 글씨체 연출에서 중요한 점은 그림과의 어울림이다. 글씨체 자체의 스타일도 중요하지만 그림과 조화를 이루지 못한다면 의미가 없다.

▲ Bulge

▲ None

▲ Shell Lower

▲ Arc Lower

▲ Wave

▲ Inflate

▲ Fisheye

▲ Rise

▲ Squeeze

▲ Fish

177

03 상황에 알맞는 글씨체 연출

01

완성된 그림에 효과를 적용한 글씨체를 적용해보았다. 글씨의 크기와 색, 형태 등 고려해야 할 사항이 많지만, 어느 정도 보편적인 기준은 있다. 완성된 웹툰이나 만화를 통해 다른 작가들이 어떤 글씨체를 만들어 어떻게 적용하는지 눈여겨보았다가 비슷하게 따라하는 방법이다. 실패를 줄이는 가장 확실한 방법 중 하나이다.

▲ 길문섭, 《러블리 도그》, 일상과이상

귀여운 다람쥐 캐릭터에 글씨체를 연습해보자.

03 사진으로 글씨체 연출해보기

사진에 다양한 글씨체를 넣어 완성해보자. 분위기에 맞는 글씨체 형태와 색 조절이 관건이다.

▲ 여행 정보를 전달하는 글씨체

▼ 글씨에 포인트를 준 형태

음식과 충돌하지 않도록 흐름을 고려하여 넣은 글씨체 ▲

179

04

글씨체
마음대로
디자인하기

01 새로운 스타일의 글씨체를 내 손으로 만들기

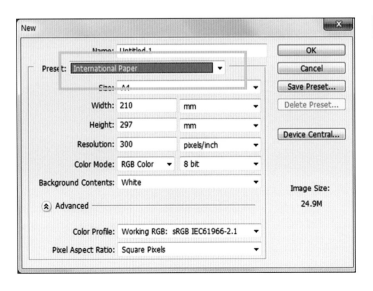

01

[File]-[New] 메뉴를 클릭해 그림처럼 [International Paper]에서 A4를 선택하여 새파일을 만든다.

02

이번에는 빨강색 계열의 컬러로 글씨를 만들어보자.

03

'태양의 후예'라고 글씨를 쓴 후 지정한 컬러를 적용한다. [Layers]에서 글자를 입력한 레이어를 선택한 후 **1**번을 클릭한다. [Merge Down]을 누른 다음 올가미툴을 이용해 그림처럼 영역을 설정한다.

04

매직툴+[Alt] 키를 눌러 옆의 그림처럼 글자를 선택한다.

05

가 와 같이 그레이디언트툴을 이용하여 글자에 그러데이션 효과를 준다. ② 번은 파란색 계열로 ③ 번은 빨강색 계열로 설정했다.

06

지우개툴을 이용해 글자의 일부를 지워 새로운 느낌의 글자체를 만들었다.

07

글자의 테두리를 완성하기 위해 [Edit]-[Stroke] 메뉴를 선택한다. 설정 창에서 [Width]를 6픽셀로 [Color]를 검정으로 설정했다.

◀ 완성된 새로운 글씨체

02 다양한 스타일의 나만의 글씨체 연출하기

지금까지 설명한 방법을 이용하여 다양하게 연습해보자.

아름다운 강산
아름다운 강산
꽃보다 남자
꽃보다 남자
만화배우기
만화배우기
만화배우기

03 글씨체 바탕에 컬러를 넣어 효과 내기

지금까지는 글씨체 자체를 만드는 테크닉을 배워보았다. 이번에는 글씨체 주변에 다양한 효과를 내는 방법을 알아보고 독특한 느낌을 연출해보자.

01

앞서 만든 〈태양의 후예〉 파일을 옆에 두고 [File]-[New] 메뉴를 클릭해 그림처럼 [International Paper]에서 A4를 선택하여 새 파일을 만든다.

02

❶번 올가미툴로 〈태양의 후예〉 글씨체 영역을 잡고 매직툴을 이용하여 글씨체만 선택한 다음 ❷번 이동툴을 이용하여 ❸번 창에 있는 글씨를 ❹번 새로운 창으로 옮긴다.

03

❺번처럼 바탕 레이어를 클릭한다.

04

적당한 크기의 브러시를 선택하고 바탕색을 지정한다. 이후 브러시를 이용하여 글씨체 주변을 드래그하거나 점을 찍어준다. 글씨가 있는 레이어와 바탕 레이어가 다르므로 글씨에는 색이 묻지 않는다.

05

글씨 주변에 효과를 준 글씨체.

06

글씨체와 바탕색을 [Flatten Image] 메뉴를 눌러 합치면 완성이다.

TIP

바탕색은 글씨체 주변에 깔리므로 너무 진하거나 화려하면 보기에 좋지 않다.

다양한 방식으로 완성한 글씨체 효과.

바탕색을 넣지 않은 기본 글씨체

브러시툴로 주변에 색을 넣어 완성
한 글씨체

바탕에 붉은색 계열의 컬러를 넣어
완성한 글씨체

바탕에 파란색 계열의 컬러를 넣어
완성한 글씨체

바탕에 그림을 넣어 조합한 글씨체

지금까지 배운 글씨체 만들기 테크닉을 활용하여 책의 표지를 만들어보았다. 《공포특급》이라는 책에 들어갈 표지 시안이다. 제목 글씨에는 [Stroke]를 이용하여 선을 만들었다. 그다음에 바탕을 검은색으로 여러 차례 칠해서 제목 글씨를 완성했다. 작가가 표지 시안을 만들어 출판사에 전달하면 대개 보완 혹은 수정 과정을 거쳐 최종 완성하게 된다.

▲ 길문섭, 《으악! 공포특급》, 월드컴M&C

05

입체감 있는
글씨체
포토샵 응용법

01 눈이 쌓인 느낌의 글씨체 만들기

눈이 내려 글씨체 위에 쌓인 입체감 있는 모습을 연출해보자. 웹툰이나 일러스트에서 빈번하게 사용하는 테크닉은 아니지만 배워두면 사용할 일이 종종 있다.

태양의 후예

01

[File]-[New] 메뉴를 클릭해 그림처럼 [International Paper]에서 A4를 선택하여 새파일을 만들고 '태양의 후예'라고 써보자.

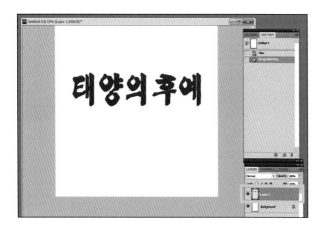

02

글씨에 파란색 계열로 색을 지정하고 [Layers]에서 글자를 입력한 레이어를 선택한 후 [Merge Down]을 누르면 글씨와 합쳐진다.

03

글씨를 ❶번 올가미툴로 설정하여 매직툴로 글씨체만을 선택한 다음 ❷번 이동툴을 이용하여 ❸번 창에 있는 글씨를 ❹번 새 창으로 옮긴다.

04

그림처럼 ❺번 사각툴을 이용하여 영역을 설정한 후 ❻번의 녹색 컬러를 페인트통툴을 이용하여 칠해준다.

05

글씨체와 배경의 컬러가 따로 구분된 상태로 완성된 글씨체.

06

컬러박스에서 흰색을 설정한다.

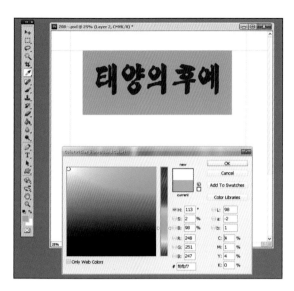

07

'태양의 후예'라는 글씨 위에 브러시툴을 드래그하면서 눈이 내린 느낌을 표현해준다. 이때 배경이 아닌 글씨체 레이어에 작업한다.

08

녹색 바탕에 눈이 쌓인 느낌을 표현하여 완성한 글씨체.

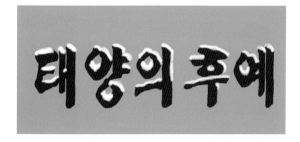

TIP

배경색이 충분히 진하지 않으면 눈이 쌓인 느낌을 내기가 어렵다. 배경색이 어두울수록 눈이 덮인 모습이 잘 드러난다.

09

빨강색 바탕에 눈이 쌓인 느낌을 표현하여 완성한 글씨체.

10

빨강색 바탕에 그레이디언트 효과를 준 후 눈이 쌓인 느낌을 표현하여 완성한 글씨체.

02 특수문자를 활용해 글씨체를 다양하게 만들기

01

포토샵에서 활용할 수 있는 특수문자와 문양을 이용하여 다양한 글씨체 효과를 연출해보자. 앞서 작업한〈태양의 후예〉글씨체를 열고 컬러박스의 전경색을 흰색으로 설정한 다음 ①번 다각형툴을 눌러준다.

02

옵션에서 [Shape]을 선택하면 ②번과 같은 특수문자가 나온다.

03

다양한 특수문자 중에서 원하는 형태를 고른다. 여기서는 ③번 말풍선 문자를 선택했다.

04

〈태양의 후예〉 글씨체 위 적당한 자리에 특수문자를 넣었다.

05

특수문자를 넣어 효과를 준 글씨체. 말풍선과 글자체의 조화를 고려해 흰색 바탕을 녹색으로 바꾸었다.

06

다양한 특수문자를 배경에 활용해 글씨체를 완성한 모습. 컬러 감각이 없으면 조화를 이루지 않아 촌스럽거나 어색한 느낌이 든다.

03 배경으로 자주 쓰이는 바둑판 문양 만들기

01

특수문자를 이용하여 바둑판 문양을 만들어보자. 배경으로 활용하면 좋은 느낌을 준다. 새창을 열고 바탕색을 빨간색으로 설정한다. 바둑 문양은 파란색으로 설정한다.

02

특수문자 패널에서 바둑 문양을 선택한다.

03

빨간색 바탕화면의 위에서부터 크기를 조절하면서 드래그한다.

완성된 바둑판 문양. 컬러를 서로 다르게 설정해보았다. 색깔을 얼마든지 바꿀 수 있다.

04 바둑판 문양 위에 타이틀 연출하기

바둑판 문양으로 웹툰이나 일러스트의 타이틀을 만들어보자. 다양하게 시도하여 나만의 타이틀을 만들자.

06

그림자 효과를
활용한
글씨체 만들기

01 그림자 효과 글씨체 만들기

그림자 효과를 주어 입체적이면서 명암 대비가 살아 있는 글씨체를 만들어보자.

01

[File]–[New] 메뉴를 클릭해 그림처럼 [International Paper]에서 A4를 선택하여 새파일을 만든다.

새로운 레이어를 만든 후 페인트통툴으로 파란색 계
열의 컬러를 입힌다.

새로운 레이어 위에 '가을바람'이라는 글씨를 군청색
으로 넣어보자.

글자를 넣을 레이어에서 ❶번처럼 [fx]-[Drop
Shadow]를 클릭한다.

[Layer Style] 설정 창에서 [Opacity]를 75, [Angle]
을 140으로 맞춘다.

06

[Size]를 30픽셀로 한 뒤 [OK]를 누른다.

07

그림자 효과가 적용된 글씨체가 완성되었다.

08

[Layer Style] 설정 창에서 그림처럼 [Angle] 값을
얼마로 하느냐에 따라 ❷번과 ❸번처럼 그림자 효과
의 느낌이 달라진다.

02 글씨가 선명한 그림자 효과 내기

01

[Layer Style] 설정 창에서 [Outer Glow]
를 추가하면 글씨체가 선명해진다.

그림자 효과를 준 글씨체를 그림에 적용해보았다. 두 가지 느낌이 어떻게 다른지 살펴보고 그림에 어울리는 그림자 효과를 찾아가기 바란다.

▲ [fx]-[Drop Shadow]만을 선택하여 완성한 글씨체

▲ [Drop Shadow], [Outer Glow] 두 가지를 선택하여 완성한 글씨체

03 사진으로 그림자 효과 내기

지금까지 배운 내용을 사진에 적용해보자. 사진과 글씨체를 조합하는 작업은 생각보다 까다롭다. 사진은 다양한 컬러가 뒤섞여 있어 그림자 효과를 적용한 글씨체와 조화시키기가 쉽지 않기 때문이다. 여기서 제시하는 두 가지 예시를 비교하면서 어떻게 하면 사진과 글씨체가 어울릴 수 있을지를 고민해보기 바란다.

07

개성이 담긴
나만의
글씨체 만들기

컴퓨터에 기본으로 깔린 서체는 누구나 사용할 수 있는 반면 독특한 개성을 살리기 어렵다. 세상에 하나뿐인 글씨체를 만들 수는 없을까? 포토샵을 조금만 활용하면 얼마든지 새로운 글씨체를 만들 수 있다. 크기, 형태, 색깔, 질감 등 표현할 수 있는 방법은 무궁무진하다. 개성을 담아 나만의 글씨체를 만들어보자.

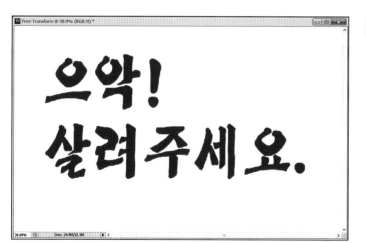

01

[File]-[New] 메뉴를 클릭해 그림처럼 [International Paper]에서 A4를 선택하여 새파일을 만든다. '으악! 살려주세요.'라고 입력해보자.

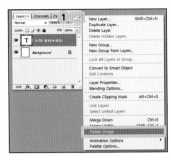

02

그림처럼 레이어 패널에서 **1**번 아이콘을 눌러 [Flatten Image]를 눌러 글씨 레이어와 백그라운드 레이어를 합친다. 다음에 **2**번처럼 올가미툴을 클릭한다.

03

변경하고 싶은 글씨 부분에 올가미툴을 이용하여 영역을 설정한다.

04

글씨 일부를 떼어내거나 옮기면서 새로운 형태의 글씨체를 만들어보자. 새로운 글씨체는 그냥 얻어지지 않는다. 배경 이미지, 장면 연출, 캐릭터의 움직임 등을 고려하여 최적의 결과물을 상상하면서 접근해야 한다.

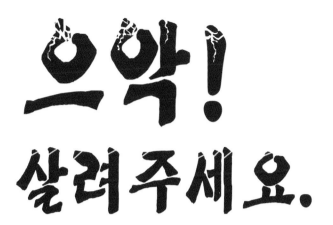

05

올가미툴과 지우개툴을 이용하여 글씨의 일부를 변형하여 전혀 새로운 글씨체를 만들었다.

06

글자의 방향을 엇갈리게 하여 포인트를 주었다.

07

3등신(명랑체) 그림에 종종 등장하는 글씨체 형태다. 모음 'ㅇ'을 눈알처럼 표현하여 귀여운 느낌을 연출했다. 이처럼 글자체는 생각하기에 따라 얼마든지 개성을 담아 새로 만들어낼 수 있다.

새롭게 만들 글자체를 만화에 적용해보자.

▶ '슈~웅'이라는 글자를 마치 바람에 날리듯이 표현하여 그림과 어울리게 해보았다. 글씨를 넣는 방향과 캐릭터의 움직임의 어울림도 고려해야 한다.

◀ 등장인물이 깜짝 놀라는 느낌을 살린 글씨체

▶ 무엇인가를 그리워하는 느낌을 담아낸 글씨체

웹툰 또는 만화는 글씨라는 요소를 빼놓고 생각할 수 없다. 그러므로 독특한 느낌의 글자체를 연출의 목적에 맞게 그때그때 만들어내는 능력은 필수적이다. 부단히 연습하기 바란다.

08

잘 읽히고
돋보이는
글씨체 만들기

웹툰과 일러스트를 그리다 보면 어두컴컴한 배경이 나오는 경우가 종종 있다. 이때
등장인물의 이야기나 장면에 대한 설명 등이 꼭 들어가야 한다면 어떻게 표현하면
좋을까? 앞서 배운 글씨체 만들기 방법을 어두운 배경에서 돋보이게 하는 테크닉
이 필요하다. 기본적인 방법을 익혀 더 새로운 자신만의 기술을 다듬기 바란다.

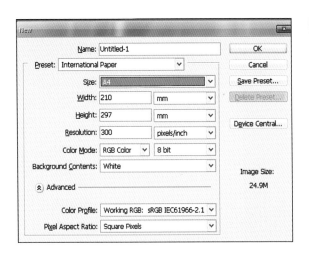

01

[File]-[New] 메뉴를 클릭해 그림처럼 [International
Paper]에서 A4를 선택하여 새파일을 만든다.

02

새로운 레이어를 만들고 어두운 파란색
계열의 컬러로 채워보자. 그 위에 검은
글씨로 '나를 찾아 떠나는 시간'이라고
입력한다.

03

레이어 패널에서 [fx]-[Outer Glow]를
클릭한다.

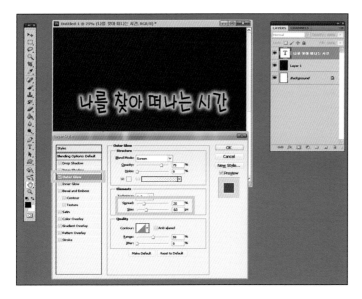

04

[Layer Style] 창에서 [Elements] 항목
의 [Spread] 값을 20%로, [Size] 값을
60픽셀로 지정하면 글자의 가장자리가
하얗게 빛나며 가독성이 좋은 형태로 바
뀐다. 설정값은 배경색이나 장면, 캐릭터
의 움직임 등을 전체적으로 고려하여 최
선의 결과물이 나올 때까지 조금씩 수정
하면서 맞춰 가면 된다.

다음의 결과물을 비교해보자.

▲ 어두운 바탕에 검정색 글씨를 넣은 경우다. 글씨가 눈에 잘 들어오지 않아 읽기에 불편함이 있다.

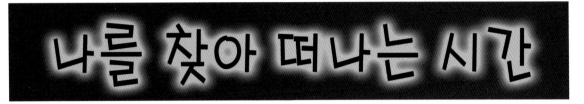

▲ [Layer Style]–[Elements]–[Size] 값을 크게 잡아 흰색 번짐 영역이 넓은 경우다.

<div style="float:right">타이틀과 다양한 글씨체 만들기</div>

▲ 글씨와 흰색 번짐 영역이 적절히 조화를 이뤘다. 하지만 글씨체를 돋보이게 하는 테크닉은 하나의 결과로 귀결되지 않는다. 어떤 장면에 글씨를 넣느냐에 따라 느낌이 달라질 수 있으니 이를 판단하는 경험을 쌓아야 한다.

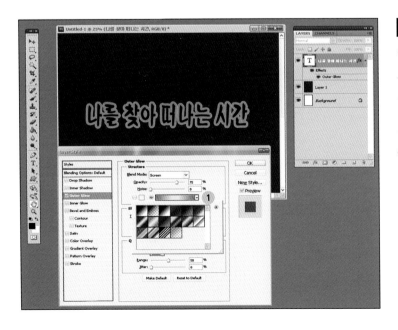

06

어두운 배경에서 돋보이는 글씨체를 만드는 테크닉을 활용하여 다양한 색깔의 글씨체 결과물을 만들어보자. 레이어 패널에서 [fx]–[Outer Glow]를 클릭하면 [Layer Style] 창이 뜬다. 여기서 ❶번 부분을 클릭하면 다양한 모양의 패턴이 뜬다. 순서대로 하나씩 눌러보면서 글씨체의 컬러가 어떻게 변하는지 확인해보자.

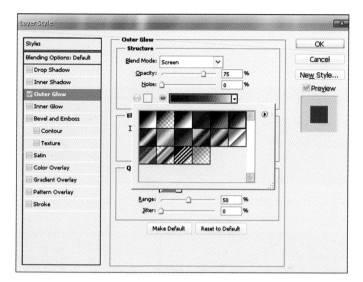

배경색에 따라 글씨체를 돋보이게 하는 색 역시 달라질 수 있다. 하지만 웹툰과 만화의 경우 대개 흰색으로 통일하는 경향이 있다. 과도하게 울긋불긋한 글씨체는 삼가야 한다. 아래는 패턴 선택에 따라 결과물이 어떻게 달라지는지 확인할 수 있도록 예시로 만들어보았다.

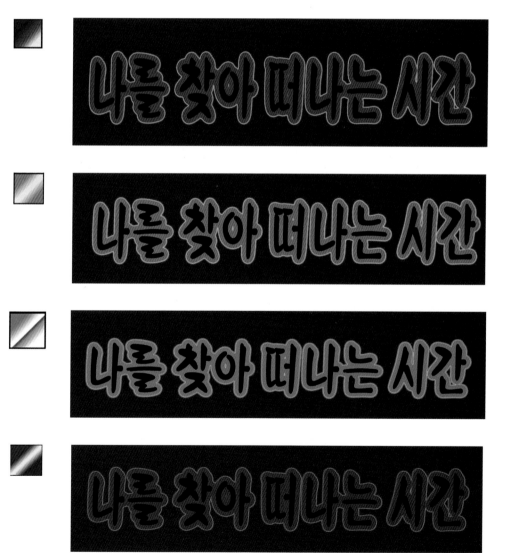

이제 글씨체를 돋보이게 하는 기본적인 테크닉을 실전 만화에 적용해보자. ②번은 글씨체에 흰색 번짐 효과를 적용하지 않은 예시이고, ③번은 글씨체를 돋보이게 하는 방법을 적용하여 가독성을 살린 예시다. 그림을 그리는 사람이라면 대개 ③번과 같은 방식으로 작업할 것이다.

▲ 길문섭, 《셜록홈즈》, 산호와진주

상황에 따라 글씨를 돋보이게 하는 방법은 매번 달라지게 된다. ④번, ⑤번, ⑥번 예시를 비교해보면서 일러스트와 사진에 들어가는 글씨체를 어떻게 하면 효과적으로 돋보이게 할 수 있을지를 연구해보기 바란다.

④ 어린왕자! 너 미쳤니?! 너는 지금 매우 위험한 생각을 하고있는 거라구~~

▲ 길문섭, 《어린왕자》, 월드컴M&C

⑤ 여기는 중국의 현대적인 도시, 상해입니다. 지금 이곳은 관광객들로 붐비고 있습니다.

⑥ 여기는 중국의 현대적인 도시, 상해입니다. 지금 이곳은 관광객들로 붐비고 있습니다.

01 효과음 표현과 대사 강조에 어울리는 글씨체

웹툰과 만화에서 효과음은 자주 등장한다. 효과음 글씨체를 잘 표현하면 보는 맛이 배가될 뿐 아니라 작품의 완성도도 높아진다. 여기서는 외곽선 효과를 적용해 독특한 글씨체를 만드는 테크닉을 배워보자.

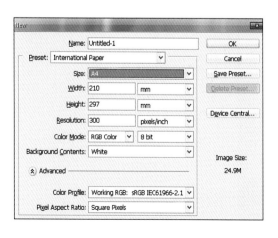

01

[File]-[New] 메뉴를 클릭해 그림처럼 [International Paper]에서 A4를 선택하여 새파일을 만든다.

02

검정색 글씨로 '돌격!!!'이라고 써보자.

03

레이어 패널에서 글씨 레이어를 선택한 다음 그림처럼 [fx]-[Stroke]를 클릭한 다. [Layer Style] 창이 뜨면 ❶번처럼 [Color]를 빨강색으로 선택한다. 이 색깔 이 글씨체의 외곽선이 되는 것이다.

04

외곽선의 굵기를 결정하는 [Size] 값을 30픽셀로 지정해보자.

05

글씨체 안쪽 색깔도 바꿔보자. ②번 문자툴을 선택한 뒤 ③번 컬러 설정 아이콘을 클릭해 ④번처럼 연노랑으로 색을 변경했다.

06

이런 과정을 거쳐 다양한 색깔의 외곽선 효과를 적용한 글씨체를 만들 수 있다. 결과물을 만화의 말풍선에 넣어보자.

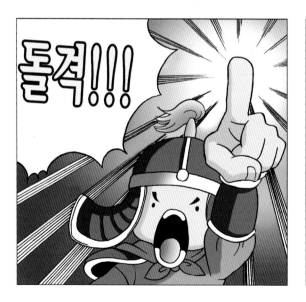 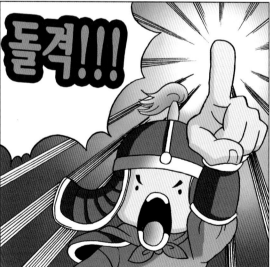

다양한 장면에 어울리는 글씨체가 어떤 것인지 비교하면서 감을 잡아보기 바란다. 한 장면 한 장면을 만들 때마다 수많은 글씨체를 일일이 넣어보면서 확인할 수는 없다. 충분한 경험을 쌓아 그림에 적합한 글씨체를 바로 만들 수 있는 능력을 갖추기 바란다.

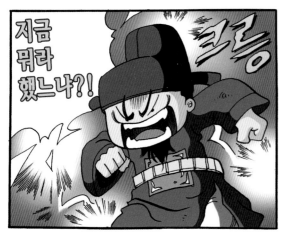

지금 뭐라 했느냐?! 　　지금 뭐라 했느냐?!

두~둥
두~둥
두~둥

02 타이틀, 웹툰, 일러스트에 어울리는 글씨체

지금까지 외곽선 효과로 독특한 글씨체를 만드는 방법을 배워보았다. 이런 테크닉을 기본으로 실제 만화와 일러스트에 어울리는 제목과 대사를 만들어 적용해보자.

01

어린이 학습만화에 어울리도록 소제목 글씨체를 만들어보았다. 글씨체가 너무 강조되거나 약한 느낌이 들면 안 된다.

▲ 길문섭, 《초등학생이 꼭 알아야 할 역사 위인 55인》, 월드컴M&C

02

대사를 강조하기 위해 외곽선 효과를 적용해 글씨체를 만들어보았다. 그림과 상황에 맞춰 최적의 결과물을 내기 위해 노력해야 한다.

일러스트나 포스터를 제작할 때도 독특한 느낌의 글씨체가 필요하다. 다양하게 멋을 낸 글씨체는 독자들에게 또 다른 재미를 준다. 글씨체와 일러스트의 조화가 무엇보다 중요하므로 부단한 연습과 다양한 실전 경험으로 자신만의 감을 찾아나가야 한다.

▲ 길문섭, 《러블리 도그》, 일상이상

10

캐릭터와 배경에 어울리는 **투명한 글씨체**

포토샵으로 투명한 글씨체를 쉽게 만들 수 있다. 글씨가 투명하면 밑그림이나 캐릭터가 드러나게 되어 특별한 연출을 할 수 있게 된다. 기본 테크닉을 익혀 작품에 다양한 방법으로 적용해보자.

01

[File]-[New] 메뉴를 클릭해 그림처럼 [International Paper]에서 A4를 선택하여 새파일을 만든다.

02

검정색 글씨로 '꼼짝마!!!'라고 쓰고 레이어 패널에서 [fx]-[Stroke] 메뉴를 선택해 [Layer Style] 창에서 그림처럼 빨강색을 선택한다. 외곽선의 굵기를 지정하는[Size]는 10픽셀로 지정한다.

03

문자툴을 선택해 상단의 컬러박스에서 그림처럼 원하는 컬러를 지정하면 글자체가 완성된다.

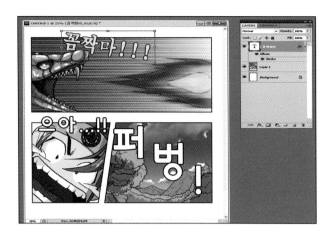

04

이제 만화에 적용해보자. 밑그림을 불러온 뒤 완성한 글자체를 배치한다. 이때 글자체의 위치, 크기, 방향, 색깔 등이 그림과 조화를 이뤄야 한다.

05

레이어 패널에서 [Fill]을 눌러 명도를 조절해보자. 슬라이드를 조절하면서 그림과 가장 어울리는 설정값을 찾는다.

06

투명한 글씨체를 완성한 모습. 밑그림의 선과 색이 살짝 보이는 게 포인트다. 그림의 형상과 글씨체의 강렬함이 잘 어울려야 한다.

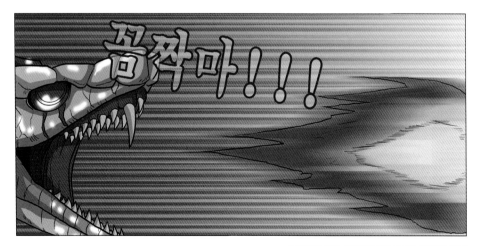

▲ 길문섭 그림, 《하리하라의 생물학 원정대》, 궁리

217

다음 만화에 들어간 다양한 글씨체를 보면서 효과적인 연출법을 고민해보자. ❶번은 외곽선 효과를 준 글씨체를 넣은 것이다. ❷번은 약간의 투명도를 더해 밑그림이 드러나게 했다. ❶번이 글씨가 선명하고 또렷하게 보이는 장점이 있다. 그런데 '누구신가요?'라는 대사가 상황의 위급함을 드러내거나 강렬하게 표현되어야 할 이유가 없다고 생각한다면 ❷번처럼 그림과 어우러진 것이 더 좋을 수도 있다.

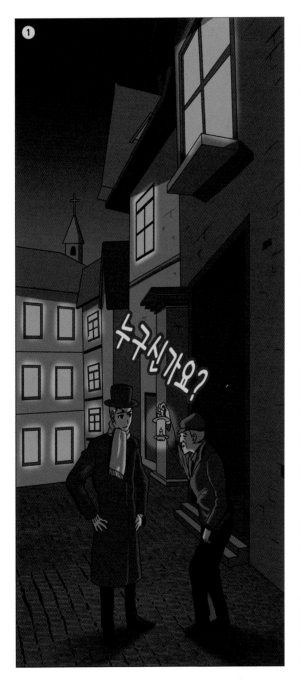

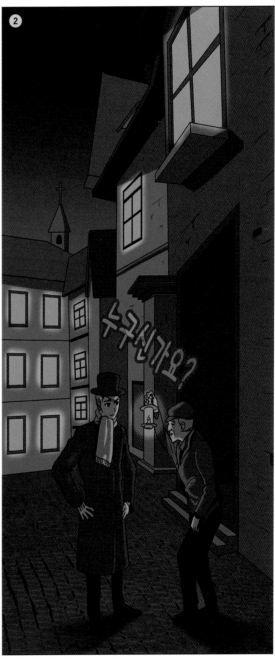

❸번과 ❹번 그림은 똑같은 명도를 설정하여 투명도를 더했지만 글자색의 차이가 있다. 어떤 글씨체가 그림과 더 어울린다고 생각하는가? 판단은 작품을 만드는 이의 몫이다. 개성이 담긴 글씨체를 만드는 것도 중요하지만, 그림과 작품 전체의 완성도라는 측면에서 보고 판단하는 것이 훨씬 더 중요하다.

▲ 길문섭, 《셜록홈즈》, 산호와진주

02

포토샵으로

그리는

웹툰+디지털 일러스트

작법의 핵심

만화를 처음 시작하는 사람들을 위해 만화체를 중심으로 기본 작법과
테크닉, 연출과 표현력을 기르는 데 의의를 둔다. 실제에 가까운 그림을
그리는 능력보다는 좋은 스토리와 독자를 감동시킬 수 있는 만화를 그
리는 것을 목표로 삼아 기본을 쌓기 바란다. 만화는 그리는 이의
세계관과 감성, 작품의 주제, 타깃 독자층 등에 따라 얼마든
지 그림 스타일이 달라질 수 있음을 기억하자.

01　간단하고 쉬운 디지털 일러스트 그리기—사물

01

단숨에 끝내는

디지털 일러스트
기초

이제부터 일러스트와 웹툰에 꼭 필요한 그림의 기초를 배워보자. 태블릿을 이용하여 다양한 사물의 기본적인 스케치부터 컬러링까지 따라하는 방식으로 설명하겠다. 사물을 그릴 때는 특성을 파악하여 표현하는 것이 무엇보다 중요하다. 컬러링 작업을 할 때는 빛이 어느 방향에서 오는지를 염두에 두고 명암을 넣어 완성하여야 한다.

01 사과 쉽게 그리기

이제부터 웹툰과 디지털 일러스트에 꼭 필요한 그림의 기초 몇 가지를 배워보자. 태블릿을 이용하여 다양한 사물의 기본적인 스케치부터 컬러링까지 따라하는 방식으로 설명하겠다. 사물을 그릴 때는 특성을 파악하여 표현하는 것이 무엇보다 중요하다.

01

그림과 같이 태블릿을 이용하여 러프하게 스케치한다. 앞으로 그리는 모든 그림은 태블릿을 이용하여 그리는 것을 기본으로 한다.

새로운 레이어를 생성한 후 밑그림을 따라 선을 그려나간다. 이때 스케치의 투명도를 50% 정도로 낮추면 펜선이 잘 보여 펜작업을 하기 쉽다.

03

단순한 그림이지만 연습이 되지 않은 사람은 이마저도 쉽지 않을 것이다. 펜작업이 끝나면 색을 입힌다. 컬러 선택은 자유롭게 할 수 있으나 사과의 실물과 너무 동떨어진 색을 칠해서는 안 된다. 완성한 사과를 살펴보자. 빨강색 계열의 사과지만 서로 다른 느낌을 준다.

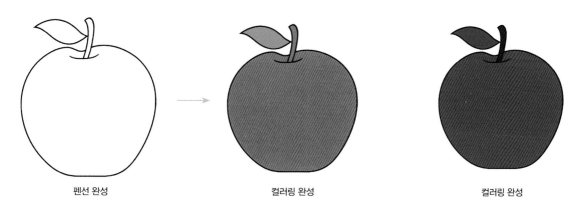

펜선 완성　　　　　컬러링 완성　　　　　컬러링 완성

04

단색으로 칠하기보다 명암 대비를 주고 빛의 방향에 따라 색이 달라지는 자연스러움을 표현한다면 더욱 좋다. ❶번은 빛의 방향에 맞춰 그러데이션 효과를 적용한 것이고 ❷번은 반짝임을 표현했다.

단숨에 끝내는 디지털 일러스트 기초

225

이번에는 사과 그리기를 응용해보자. 사과를 잘라놓은 그림을 그려보자. 실물을 놓고 참고하면서 그리거나 쪼개진 사과의 사진을 보고 그려도 좋다. 기본 스케치가 끝났으면 펜작업까지 해보기 바란다. 씨앗을 잘 표현하는 것이 관건이다.

06

사과를 서로 다른 색으로 칠해보았다. 어떤 것이 가장 어울린다고 생각하는가?

▲ 다양한 형태의 사과

▲ 파랑색으로 칠한 사과

02 배추 쉽게 그리기

01

배추는 통통하게 알이 찬 채소의 느낌을 잘 표현해야 한다. 불룩한 밑동과 파릇한 겉잎이 특징이다. 이런 특징이 잘 표현되도록 그린다.

02

스케치가 끝났으면 펜작업을 한다. 배추의 곡선을 한 번에 슥~ 긋기가 쉽지 않다. 태블릿을 처음 사용하는 사람이라면 더 그럴 것이다. 펜작업은 반복 연습으로 감을 익히는 것 외엔 방법이 없다.

227

 03

펜작업을 끝낸 배추.

04

색을 칠해보자. 컬러링 작업 시 빛이 어느 방향에서 오느냐를 염두에 둬야 한다. 명암을 넣어 완성하기 전의 그림과 비교하면서 감을 잡기 바란다.

03 무 쉽게 그리기

01

무를 스케치한다. 이번에는 **1**번처럼 빛이 들어오는 방향을 표시해보자.

02

스케치 위에 펜작업을 한다. 명암을 표현할 곳을 미리 생각해 헷갈리지 않도록 한다.

03

펜작업 완성.

04

❷번 그레이디언트툴을 이용하여 색을 칠해 완성해 보자.

드래그

04 바나나 쉽게 그리기

01

바나나는 덩어리로 되어 있으므로 옆의 바나나와 동선을 잘 맞춰서 표현하는 것이 관건이다.

02

펜작업을 한 뒤 컬러링을 해보자. 서로 다른 느낌으로 색을 칠해 완성해보자.

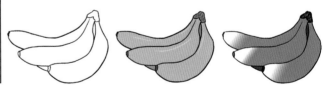

03

명암을 넣어 그림의 완성도를 높여보자. 이렇게 만든 바나나를 겹쳐 새로운 그림을 만들 수도 있다.

05 부엌칼 쉽게 그리기

집에서 흔히 사용하는 부엌칼을 그려보자. 반짝이는
칼날을 잘 표현하는 것이 관건이다.

02

스케치를 따라서 펜작업을 완성하고 다양한 방식으
로 색을 칠해 완성해보자.

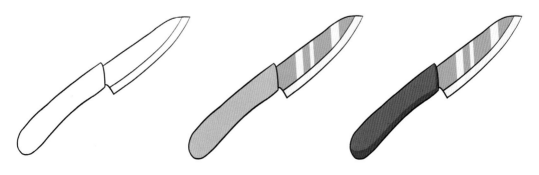

06 연필 쉽게 그리기

01

연필은 동그란 파이프를 그린다는 느낌으로 스케치하면 편하다. 연필심 부분을 사실적으로 표현하도록 한다.

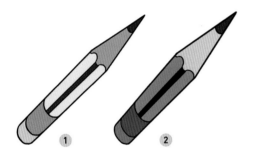

02

컬러링 작업으로 완성한 연필. 완성된 연필은 단축기 Ctrl+T를 이용해 크기를 변형할 수 있다. ❶번은 밝은 느낌의 연필을, ❷번은 어두운 느낌의 연필을 표현해보았다.

07 빵 쉽게 그리기

01

빵은 무엇보다 먹음직스럽게 그려야 한다. 형태를 잘 살리는 것과 명암 표현이 관건이다. 빵의 크기가 잘 분할되도록 스케치할 때 번호를 매겨 덩어리가 짝수를 이루도록 하여 균형을 맞췄다.

펜작업을 한 뒤 색을 칠해보자. 황토색 계열의 색을 선택해 느낌을 살렸다. 빛의 방향을 고려해 명암 처리를 하면 완성 된다.

08 신발 쉽게 그리기

01

신발은 앞서 그린 사물에 비해 요소가 많은 편이다. 그러므 로 실물이 어떻게 생겼는지 살펴보면서 세밀하게 작업하지 않으면 안 된다. 펜작업에서 생략하는 부분을 고려해 세부 적인 형태까지 스케치하도록 한다.

02

운동화의 펜작업을 할 때 너무 눌러서 그리지 않도록 한다. 태블릿으로 그림을 그릴 때 힘을 주면 선의 두께가 굵어질 수 있기 때문이다. 스케치 내용의 일부를 생략해 신발 펜작 업을 완성한 모습.

03

다양한 방식으로 컬러링 작업을 해보자. 두 가지 색으로 신발을 칠할 수도 있고 다양한 컬러를 이용해 화려하게 연출할 수도 있다. 하나의 그림을 조금씩 변경하여 겹치면 색다른 신발 그림을 완성할 수 있다.

09 우산 쉽게 그리기

01

우산은 매우 다양한 형태가 있지만 가장 일반적인 우산을 스케치했다. 물방울무늬를 넣어 포인트를 주었다. 우산이 접힌 주름과 꼭지, 손잡이 부분을 잘 표현해야 한다.

02

컬러링 작업을 하기 전과 후를 비교해보자.

03

우산의 완성도를 높이는 요령이 있다. 우산 천의 안쪽을 바깥보다 어둡게 칠해야 한다. 그래야 사실감이 살아
난다. 또한 우산 손잡이 부분을 더 진한 색으로 표현해야 안정감이 있다. 이런 기본 지식을 바탕으로 하여 다
양한 방식으로 우산을 표현해보자.

10 케이크 쉽게 그리기

01

생일 때 자주 먹는 케이크를 그려보자. 장식이 많을수록 케
이크가 그럴듯해 보인다. 케이크의 두께를 염두에 두고 그
려야 한다.

02

펜작업 시 선의 굵기를 일정하게 유지하여 그리는 것이 관건이다.

03

케이크는 컬러링 작업을 할 때 색 선택이 중요하다. 초콜릿, 딸기, 포도의 색깔이 조화를 이뤄 입맛이 당기도록 해야 한다.

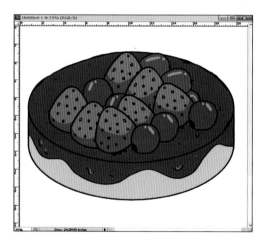

04

케이크 위에 딸기와 포도를 많이 올려 푸짐하고 먹음직스러운 느낌을 연출했다. 딸기와 포토는 그림을 복사해서 덧붙이면 된다.

05

최종 완성된 그림. 케이크의 사실감을 높이기 위해 케이크 상단에 격자무늬를 넣어주었다.

11 나무 쉽게 그리기

01

일러스트나 웹툰 작업을 하다 보면 나무를 그려야 하는 경우가 종종 생긴다. 팸플릿이나 카탈로그 등을 만들 때도 자주 등장하는 요소이기도 하다. 이번에는 스케치나 펜작업 없이 포토샵 도구를 이용해 나무를 만들어보자. 그림처럼 동그라미를 그린 후 페인트통툴을 이용하여 색을 입혀보자.

02

녹색의 원에 나무줄기를 넣는다. 어떻게 그려야 한다는 정해진 규칙은 없다. 원형을 그린 레이어가 아닌 새로운 레이어에 나무줄기를 그려야 한다는 것만 주의하자. 수정이나 색칠 등의 작업을 용이하게 하기 위해서다.

03

기본적인 나무 모양이 완성되었으면 태블릿을 이용하여 나무줄기에 나뭇잎을 적당히 그린다. 나무를 녹색으로 마무리했다. 나무라고 꼭 갈색으로 그려야 할 필요는 없다.

드래그

04

이번에는 앞에서 그린 나무 모양과 다른 형태의 나무를 그려보자. 사각툴에서 원형을 이용하여 형태를 만들고 색을 칠한다. 화살표 방향으로 드래그하면서 나무 모양의 틀을 잡아준다.

05

나무줄기를 그리고 나뭇잎을 표현해 완성한다. 이렇게 만든 나무를 복사해서 덧붙이면 가로수길과 나무 숲길을 만들 수도 있다.

06

나무를 응용하여 한 컷의 일러스트를 연출해보았다.

07

나무는 다양한 캐릭터의 배경으로 쓸 수 있다. 하지만 나무의 색을 너무 다양하게 쓰거나 강하게 쓰면 캐릭터와 조화를 이루지 못한다. 캐릭터를 살리기 위해 단순하고 연한 색을 사용하도록 한다.

12 다양한 사물 그리고 색칠해보기

지금까지 배운 방법을 활용하여 다양한 사물을 그려보기 바란다. 사물의 특징을 포착하여 잘 표현하는 것이 관건이다. 만화의 표현력과 연출은 그리는 이의 기본 실력이 바탕이 되어야 한다. 부단히 연습하면서 자신만의 그림 스타일을 만들어 가기 바란다.

01 **방석 그리고 색칠해보기**

02 **그림도구 그리고 색칠해보기**

04 교통수단 그리고 색칠해보기

05 음악소품 그리고 색칠해보기

지금까지의 그림들을 태블릿으로 따라 그려보고 명암 효과를 주어 색칠해보자.

02

표현이 풍부해지는

웹툰+디지털 일러스트 작법 마스터

일러스트와 웹툰에 가장 빈번하게 등장하는 요소는 뭘까? 사람이다. 사람을 그릴 때 가장 중요한 것은 표정이다. 쉽고 단순하면서도 캐릭터의 특징이 살아나게 그리는 방법을 배워보자. 사물을 그릴 때와 달리 인물은 선의 강약을 조절하여 그림으로써 다양한 느낌을 줄 수 있다. 만화의 기본을 배울 때에는 얼굴을 크게 그리는 편이 좋다. 이목구비를 재미있게 표현할 수 있기 때문이다.

01

자주 등장하는
장면 그리기
캐릭터 얼굴

01 여자아이 얼굴 쉽게 그리기

일러스트와 웹툰에 가장 빈번하게 등장하는 요소는 뭘까? 사람이다. 사람을 그릴 때 가장 중요한 것은 표정이다. 쉽고 단순하면서도 캐릭터의 특징이 살아나게 그리는 방법을 배워보자.

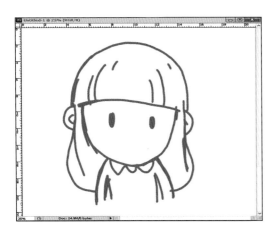

01

태블릿 필압을 조금 높여서 스케치한다. 만화체의 특성을 살리기 위해서다. 처음 그리는 단계에서는 가장 보편적인 여자아이의 느낌을 표현하는 편이 좋다. 긴 머리, 동그란 눈, 통통한 얼굴 등을 기본으로 하여 전체적인 구도를 잡아 그려보자.

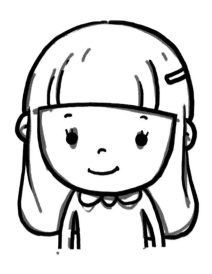

펜작업을 할 때 필압 조절을 하면서 그려야 한다. 사물을 그릴 때와 달리 인물은 선의 강약을 조절하여 그림으로써 다양한 느낌을 줄 수 있기 때문이다. 스케치 단계에서 없었던 머리핀, 눈썹, 코, 입 등을 그려 넣는다. 만화의 기본을 배울 때에는 얼굴을 크게 그리는 편이 좋다. 이목구비를 재미있게 표현할 수 있기 때문이다.

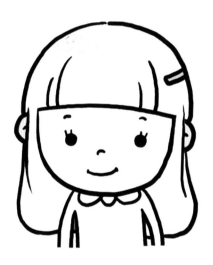

02

펜작업을 완성한 모습. 단순하더라도 만화체의 느낌을 잘 살려야 한다.

03

컬러링을 하여 완성한 모습. 여자아이라는 캐릭터 특성을 살리려면 어떻게 색을 칠하는 것이 좋을까? 볼을 붉게 하고 물방울무늬의 옷을 입혀보았다. 펜작업 이후 컬러링 작업을 어떻게 하느냐에 따라 다양한 결과물이 나올 수 있다.

표현이 풍부해지는 만화+디지털 일러스트 작화 마스터

245

02 남자아이 얼굴 쉽게 그리기

01

귀여운 남자아이를 그려보자. 머리 모양, 눈썹, 눈, 코, 입, 귀, 옷의 느낌을 어떻게 표현하느냐에 따라 캐릭터의 느낌은 천차만별로 달라진다. 귀여운 느낌에 대한 감각은 사람마다 다를 수 있다. 하지만 그림의 기본을 배우는 단계에서는 보편적인 느낌을 구현하는 것이 중요하다. 자꾸 그리면서 자신만의 표현법을 갖춰 나가기 바란다.

02

스케치 위에 펜작업을 하여 완성한 모습. 아이의 눈과 입을 크게 그리지 않고 작게 표현하는 것이 포인트다. 입을 크게 그리면 성인처럼 보인다.

03

펜작업을 완성한 모습. 여기서는 태블릿 펜의 필압을 20으로 했다. 캐릭터를 잘 그리려면 얇고 굵은 선의 느낌을 잘 살려야 한다.

04

컬러링을 하여 완성한 모습. 옷의 컬러와 무늬를 어떻게 표현했느냐에 따라 느낌이 달라진다. 두 그림을 서로 비교해보자.

05

다양한 표정을 얼굴에 표현해보자. 눈썹, 눈, 입의 형태에 따라 웃는 아이를 그릴 수도 있고, 우는 아이를 그릴 수도 있다. 얼굴을 크게 그려야 표정을 그리기 쉽다. 아이를 그릴 때는 중간색 컬러보다는 원색 컬러가 잘 어울린다.

02

앞에서 완성한 남자아이 그림을 변형해 표현을 풍부하게 해보자. 모자를 씌우고 코를 둥글게 하고 주근깨를 넣고 입꼬리를 올려 심술궂은 아이의 표정을 표현해보았다.

03 2~3등신 성인 남자 쉽게 그리기

01

아이를 그릴 때는 머리를 크게 그리는 것이 중요했다. 성인을 그릴 때는 머리가 너무 크면 안 된다. 2~3등신 정도가 적합하다. 그림을 시작하는 단계에서는 머리를 크게 그려 캐릭터의 표정이 풍부하게 표현되도록 한다.

02

펜작업을 하여 완성한 20대 성인 남자. 쉽게 그릴 수 있되 친근감을 주고 형태를 변형해 유용하게 활용할 수 있는 캐릭터를 그리는 것이 중요하다.

03

컬러링 작업으로 완성한 모습. 만화에는 정면만 나오지는 않는다. 캐릭터의 옆모습도 그릴 줄 알아야 한다. 정면에서 드러나는 캐릭터의 특징을 옆모습에도 반영하여 같은 캐릭터임을 드러낼 수 있어야 한다.

04

앞의 캐릭터를 응용하여 새로운 그림을 그려보았다. 이 그림은 관공서에서 일러스트 의뢰를 받아 제작했다. 4등신 형태에 옷의 모양새도 다르지만 앞에서 배운 그림의 기본기가 반영되어 있음을 눈치 챘을 것이다. 그림에는 그리는 이의 스타일이 묻어난다. 개성 있는 그림을 그릴 수 있을 때까지 부단한 연습이 필요하다.

04 남자 캐릭터의 다양한 표정 연출

01

이번에는 다양한 표정과 몸짓을 표현해보자. 매번 새로 그리기는 어렵다. 기본이 되는 그림을 조금씩 변형하여 새로운 그림을 만들어보자. 이런 과정을 충분히 거치면 캐릭터의 표정과 움직임에 대한 감각이 생겨 새로운 캐릭터를 그리기도 쉽다.

같은 그림이라도 컬러링을 어떻게 하느냐에 따라 스타일이 달라진다. 아무리 컴퓨터 그래픽 프로그램이 발전했다 하더라도 그림의 시작과 완성은 그리는 이의 연출력, 표현력, 상상력에 달려 있다. 약간의 변화로 큰 효과를 거둘 수 있는 자신만의 비법을 하나하나 쌓아나가기 바란다.

05 2~3등신 성인 여자 쉽게 그리기

표현이 풍부해지는 핸드+디지털 일러스트 작법 마스터

01

성인 여성을 그릴 때 중요한 점은 머리 스타일, 옷차림, 신발 등의 특징을 잘 표현하는 것이다. 우선 머리를 크게 그려 캐릭터의 표정을 풍부하게 표현하는 연습을 하도록 한다. 하루아침에 그림을 척척 잘 그리게 되는 사람은 없다. 그림의 기본을 배우고 응용하면서 자신만의 스타일을 찾아나가야 한다.

02

펜작업으로 완성한 20대 성인 여성. 패션 잡지 등을 통해 여성의 머리 스타일, 복장, 액세서리 등을 눈여겨보고 기억해둘 필요가 있다. 필요한 자료를 그때그때 모아두면 그림 작업에 여러모로 유용하다. 만화 또한 시대적 유산이다. 유행하는 머리 스타일과 패션 트렌드를 반영하는 그림을 그려야 독자들에게 어필할 수 있다.

컬러링 작업으로 완성한 캐릭터. 다양한 방식으로 컬러를 입혀보고 가방을 멘 옆모습도 연출해보자.

06 여자 캐릭터의 다양한 표정 연출

다양한 표정과 몸짓을 표현해보자. 약간의 선으로 움직임을 표현하거나 초롱초롱한 눈망울과 별로 사랑스러운 모습을 연출할 수도 있다. 성난 표정과 분을 표출하는 느낌도 표현해보자.

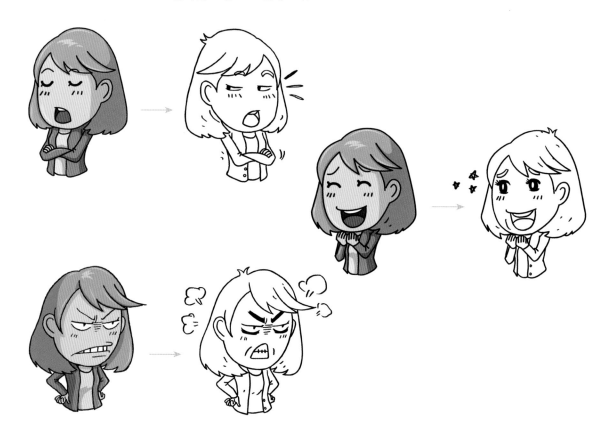

만화체와 극화체란?

앞에서 몇 차례 만화체를 언급했다. 3등신이나 5등신의 캐릭터를 주축으로 이야기를 꾸려나가는 그림체를 흔히 만화체라고 한다. 우리가 자주 보는 웹툰에서도 50% 이상의 작가들이 만화체의 그림을 그리고 있다. ❶번 그림 스타일이 대표적인 만화체다. 반면 극화체란 등장인물과 배경을 실제와 가깝게 그리는 그림을 말한다. ❷번 그림 스타일이 이에 해당한다.

　최근에는 그림체의 성격을 명확히 구분하지 않는 경향이 있다. 이는 만화를 둘러싼 환경의 변화와도 관계가 있다. 전통적인 만화 작업에서는 그림을 그리는 실력이 매우 중요했다. 하지만 최근에는 컴퓨터나 첨단 기기로 그림을 그리는 작가들이 늘었고, 직업이 아닌 취미 활동으로 만화를 그리는 사람도 많아졌다. 만화를 소비하는 형태도 바뀌었다. 전통적인 종이 만화책이 아니라 온라인상으로 보는 웹툰 방식으로 만화를 보는 사람이 훨씬 많다. 만화체든 극화체든 모두 만화 혹은 웹툰을 그리는 그림체일 뿐, 재미와 감동을 전달하는 것이 더 중요하다고 보는 인식이 보편화된 것이다.

▲ 길문섭, 《나는 돈이 좋다》, 팜파스

이 책은 웹툰을 처음 시작하는 사람들을 위한 입문서의 성격이므로 극화체보다는 만화체를 중심으로 만화의 기본 작법과 테크닉, 연출과 표현력을 기르는 데 의의를 둔다. 실제에 가까운 그림을 그리는 능력보다는 좋은 스토리와 독자를 감동시킬 수 있는 만화를 그리는 것을 목표로, 만화체로 기본을 쌓기 바란다. 경험과 실력이 쌓이면 삽화체 만화를 그리되, 웹툰을 쉽고 빠르게 그리는 것이라고만 생각한다면 이는 편견일 수 있다. 만화는 그리는 이의 세계관과 감성, 작품의 주제, 타깃 독자층 등에 따라 얼마든지 그림 스타일이 달라질 수 있음을 기억하자.

◀ 길문섭, 《으악! 공포특급》, 월드컴M&C

02

자주 등장하는 장면 그리기 **캐릭터 응용**

01 자동차를 탄 캐릭터 그리기

지금까지 일러스트와 웹툰에 가장 빈번하게 등장하는 사람의 얼굴을 쉽게 그리는 방법과 이를 응용해 캐릭터를 좀 더 풍부하게 표현하는 방법을 배워보았다. 이제 웹툰과 일러스트에서 자주 등장하는 장면을 연출하여 그리는 법을 배워보기로 하자.

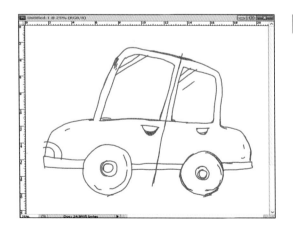

01

먼저 만화적인 느낌을 살려 자동차를 그려보자.

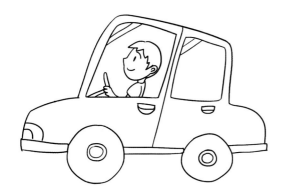

02

자동차 안에 사람을 그린다. 이때 핸들을 잡고 있는 캐릭터의 표정 등을 고려하여 그려야 한다.

03

자동차와 사람까지 그리면 일단 완성이지만 실제 만화에서는 다양한 연출을 하여 재미를 주기 마련이다. 자동차가 화를 낸다든가, 고통스러워하는 장면을 생각해보자. 만화는 사물을 의인화하여 표정으로 직접 전달할 수 있다는 매력이 있다.

04

운전자는 여유가 넘치는 반면 자동차는 무척 힘들어하는 모습을 표현해보았다. 만화는 표정이나 행동 등을 과장되게 그리는 것이 포인트다.

05

자동차가 힘들어하는 모습도 다양하게 표현할 수 있다. 두 그림을 비교하면서 느낌을 살펴보자.

06

컬러링 작업을 진행한다. 우리나라 자동차의 색상 중에는 흰색과 회색이 가장 많다고 한다. 하지만 이런 색깔은 밋밋하여 만화에서 눈에 띄지 않는다. 여기서는 자동차를 파란색 계열로 칠했다.

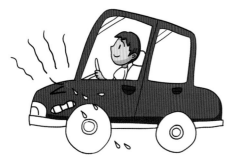

* 빨강색으로 칠해 완성한 자동차. 색이 너무 강렬해도 좋지 않다. 캐릭터를 약화시킬 수 있기 때문이다. 컬러링 작업은 언제든 전체 그림의 조화를 생각해야 한다.

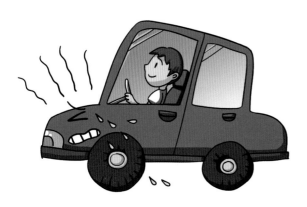

07

자동차 바퀴, 유리창, 등받이 등을 보완하여 완성도를 높였다. 유리창에는 그레이디언트 효과를 주어 질감을 살렸다.

08

자동차 아래에 그림자를 넣어 그림을 완성했다.

02 자동차를 탄 캐릭터 응용하기

01

실전에서 자동차와 관련된 그림이 어떻게 쓰이는지 알아보자. 이 그림은 일러스트 의뢰를 받아 그린 것으로 실제로 움직이는 느낌을 전달하는 것이 포인트다. 하지만 전체적인 분위기와 느낌, 캐릭터의 모습이 앞서 연습했던 기본 그림체와 비슷하다는 것을 파악했을 것이다.

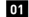

02

다른 교통수단인 열차(KTX)를 그려보았다. 사물을 의인화하여 웃는 모습과 손을 흔드는 모습 등은 전형적인 만화적 느낌을 준다. 하지만 철도 건널목 같은 전체적인 틀과 연관된 부분은 사실적으로 표현하여야 한다.

03

앞서 그린 자동차에 탄 캐릭터를 활용하여 음주운전을 예방하는 포스터를 만들어보자. 술에 취한 캐릭터의 표정과 비틀거리는 자동차의 움직임 등을 표현하는 것이 포인트다. 만화적인 일러스트는 아주 세밀한 묘사를 요구하지는 않는다. 그림을 딱 보고 무엇을 전달하려 하는지가 더 중요하다. 그것이 만화의 장점이다.

◀ 지방 경찰청에서 의뢰를 받아 만든 음주운전 금지 포스터

표현이 풍부해지는 펜툴+디지털 일러스트 작품 미리보기

03 책을 보는 장면 그리기

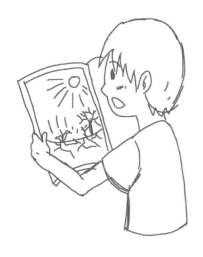

01

책을 보는 모습은 크게 두 가지로 그릴 수 있다. 책상 앞에 앉아서 보는 모습과 서서 보는 모습이다. 여기서는 서서 보는 모습을 그려 보기로 한다. 책을 보는 모습은 정면보다는 측면을 잡아 그리는 것이 표현하기에 좋다. 책의 내용과 그것을 읽는 캐릭터의 표정 등을 같이 표현할 수 있기 때문이다.

02

대략적인 스케치를 따라 세밀하게 펜작업을 한다.

03

펜작업을 끝낸 그림. 얼굴 표정과 책을 잡은 손 등은 상황에 따라 다르게 그릴 수 있다. 전체적으로는 단순한 그림체로 연습을 하되 캐릭터의 표정과 책의 내용은 풍부하게 연출해보자.

04

1차 컬러링을 한 그림. 여기까지 작업한 뒤 그림의 완성도를 높이려면 무엇을 해야 할지 생각해본다.

05

1차 컬러링을 한 그림의 완성도를 높이기 위해 머리와 옷 등에 명암을 표현해주었다. 바탕이 어두운 색은 명암 표현을 할 때 한계가 있다. 그러므로 명암을 넣을 부분은 애초에 바탕을 옅게 칠하는 편이 좋다. 그래야 후속 작업을 할 때 수월하다.

06

이번에는 캐릭터의 얼굴 표정을 바꿔보자. 얼굴 부분은 지우고 웃는 얼굴로 바꿔보았다.

07

책의 내용을 좀 더 풍부하게 하고 얼굴과 옷의 색을 달리해 완성한 그림.

08

앞서 그린 두 그림을 비교해보자. 똑같이 책을 보는 모습이지만 책의 내용과 표정이 바뀌어 사뭇 다른 느낌을 준다.

09

지금까지 배운 내용을 토대로 다양한 일러스트를 그려보자.

04 책상에서 일하는 장면 그리기

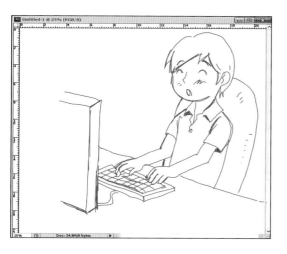

01

업무를 보는 모습을 그려보자. 그림을 그릴 때는 연출할 장면의 구도와 세부적인 모습을 머릿속에 떠올려야 한다. 이때 실제 상황을 참고하여 작업하면 쉽게 진행할 수 있다. 인터넷에서 비슷한 장면을 찾아 이를 활용하는 것도 방법이다.

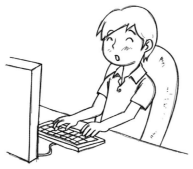

02

대략적인 스케치를 따라 펜작업을 한다.

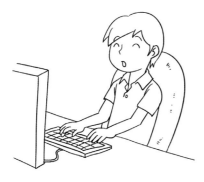

03

펜작업을 끝낸 그림. 컴퓨터 자판을 그릴 때는 비스듬하게 그려야 사실감을 높일 수 있다.

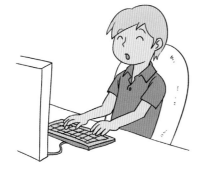

04

1차 컬러링을 해보자. 바탕색을 옅게 깔아준다. 명암 효과를 주기 위해서다.

05

캐릭터를 중심으로 명암을 넣어간다. 그림을 그리는 초기 단계에는 그림에 일일이 명암을 넣는 작업이 귀찮게 느껴질 수도 있다. 하지만 이런 기본 작업에 충실할 때 전체 그림의 완성도가 높아진다는 사실을 기억하자. 반복해서 작업하면 명암을 쉽게 표현하는 자신만의 테크닉도 생긴다.

06

컬러링 작업을 완료하여 완성한 그림.

▲ 다른 캐릭터를 넣어 회사에서 일하는 모습을 연출해보았다.

07

이제 앞에서 그린 그림을 응용하여 새로운 모습을 그려보자.

◀ 컴퓨터, 책상, 의자, 복장 등을 좀 더 사실적으로 표현하여 그림의 완성도를 높였다.

앞에서 배운 내용을 그림에 대입해 웹툰을 만들어보자!

지금까지 배운 내용을 바탕으로 간단한 웹툰을 만들어보자. 여기에 소개하는 웹툰은 실제로 연재했던 그림이다. 직장에서 일어나는 에피소드를 조금 과장되게 그려보았다. 컷을 구성하는 구도, 그림, 얼굴 표정, 다양한 효과 등을 하나하나 관찰하면서 기본 테크닉이 어떻게 응용되었는지 분석해보자.

▲ 길문섭 글 · 그림, 《나는 돈이 좋다》, 팜파스

05 물건을 들고 가는 장면 그리기

01

회사에서 일하는 모습을 그린다면 물건이나 상자를 나르는 모습은 자주 등장하기 마련이다. 이때 원근감을 잘 표현해야 그림의 완성도를 높일 수 있다. 그리 무겁지 않은 상자를 들고 가는 남자를 그려보자.

02

대략적인 스케치를 따라 태블릿으로 펜작업을 한다.

03

상자는 되도록 깨끗하게 비워두는 편이 좋다. 웃는 모습과 경쾌한 발걸음을 보면 독자들이 상자가 비어 있음을 바로 알 수 있을 것이다.

04

후속 컬러링 작업을 염두에 두고 옅은 색으로 1차 컬러링 작업을 완료했다. 그리고 명암 효과를 넣어 완성한 그림.

05

단축키 Ctrl+T를 눌러 그림을 다양하게 변형해보자. 자칫하면 그림이 찌그러져 보일 수도 있으니 적절히 조절해야 한다.

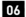

최종 완성한 그림. 상자에 문구를 넣는 것만으로도 그림의 느낌이 바뀐다. 문구는 일러스트를 의뢰한 이의 주문에 따라 넣은 것이다. 바탕에 화살표를 넣고 다양한 캐릭터의 조화를 통해 2020년의 목표를 향해 달려가는 진취적인 느낌이 드러나도록 했다.

지금까지 배운 내용을 토대로 복잡한 그림을 연출해보자. 예시한 그림은 통계청에서 요구한 물가의 흐름과 가격비교 등을 홍보하는 책자의 표지 그림으로 그린 것이다. 표지용 그림은 한눈에 주제가 파악될 수 있도록 일목요연해야 한다. 웹툰과 일러스트의 기본 테크닉이 각 요소에 어떻게 사용되었는지 살펴보자.

06 도구를 이용해 그림 그리기

무엇인가를 집중해서 살필 때 흔히 등장하는 도구는 돋보기다. 포토샵의 원형툴을 이용해 돋보기의 둥근 테두리를 그린 다음 대략적인 스케치를 해보자.

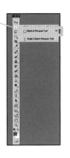

02

대략적인 스케치를 따라 펜작업을 한다. 돋보기의 테두리를 이루는 원형은 앞에서 배운 [Stroke] 메뉴를 이용해 작업하면 된다.

03

컬러링을 할 때 그러데이션 효과를 적절히 사용했다. 돋보기와 그 안의 그림이 적절히 조화를 이뤄야 하므로 너무 튀는 색을 사용하거나 그러데이션의 방향이 어긋나지 않도록 하는 것이 포인트다.

04

명암을 넣어 완성한 그림. 명암을 넣어 돋보이는 그림이 있는 반면 간결하게 그려야 하는 그림도 있다.

07 사물을 의인화하여 그리기

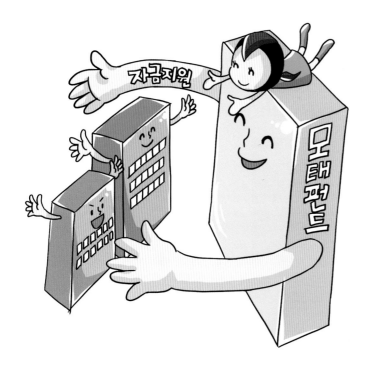

01

사물을 의인화하여 그림을 그리면 독자들에게 전달하려는 메시지를 분명하게 표현할 수 있고 연출하기 쉽다는 장점이 있다. 특허청이 시민들을 위해 특허 신청을 위한 서류를 대폭 간소화하고 자금 지원까지 해준다는 내용을 그림으로 표현하려면 어떻게 해야 할까? 답은 사물의 의인화다. 예시처럼 발상을 자유롭게 하여 전달하려는 메시지를 독자들이 자연스럽게 알아차리게 하면 된다.

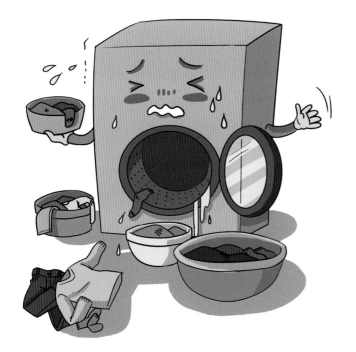

02

자사의 세탁기의 뛰어난 성능을 홍보하는 그림을 그려야 한다고 해보자. 뛰어난 성능을 직접 표현하기란 쉽지 않다. 이럴 때는 타사의 세탁기 성능이 떨어지는 모습을 연출하는 역발상으로 문제를 해결할 수 있다. 많은 양의 세탁을 할 때 생기는 문제점을 힘들어하는 세탁기의 모습이 대변하는 것이다. 이런 그림을 배경으로 자사의 제품의 뛰어난 점과 차별성을 강조하면 그 효과가 배가된다.

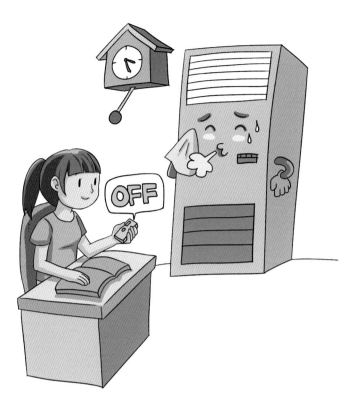

에어컨을 사용할 때 적정온도 유지가 중
요하다는 점을 알리는 그림이다. "휴~,
다행이다!" 하고 안심하는 에어컨의 모
습을 의인화하여 표현함으로써 메시지를
명확하게 전달했다.

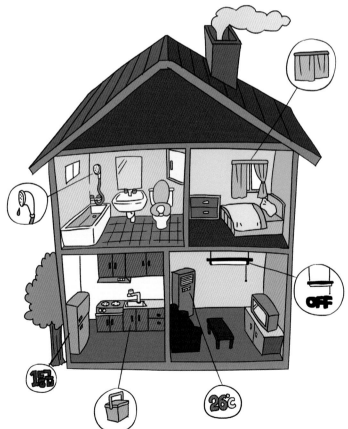

건물을 절단하여 내부를 보여주는 형식
의 그림이다. 물자 절약 혹은 에너지 효
율을 높이는 방법을 알려주는 일러스트
를 그릴 때 이런 형식의 그림을 자주 그
리게 된다. 방마다 낭비되는 물자는 없는
지, 에너지 효율을 높이는 방법은 무엇인
지를 독자 스스로 생각하게 하는 방식이
어서 효과가 크다.

표현이 풍부해지는 펜툴＋디지털 일러스트 직업 마스터

269

08 역동적인 캐릭터 그리기

01

만화에서 캐릭터는 늘 움직인다. 정적인 캐릭터로는 이야
기를 꾸며 나갈 수 없다. 역동적이고 때론 우스꽝스러운 그
림을 그려야 만화 혹은 웹툰을 보는 독자가 재미를 느낄 수
있다. 주인공이 발차기를 하는 그림을 그려보자. 우선 기초
데생을 하여 구도를 잡는다.

02

러프한 그림을 디테일하게 스케치한 모습. 발차기를 하는
모습에서 중요한 것은 시선이다. 발차기를 하여 쭉 뻗은 발
의 방향과 얼굴의 방향 및 시선이 일치를 이뤄야 조화롭다.

03

스케치한 선을 따라서 펜작업을 한다. 역동성은 찌푸린 눈
썹, 한쪽이 벌어진 입의 형태, 불끈 쥔 주먹, 옷의 주름 등
아주 세밀한 요조가 조화를 이룰 때 완성된다.

04

펜작업을 완성한 후 컬러링까지 마친 완성된 그림. 명암을 어떻게 넣어야 역동성을 배가할 수 있는지 고민해보자.

◀ 기초 1차 컬러링 완성

◀ 명암을 넣어 완성

05

앞에서 완성한 그림과 컬러를 달리하고 동선 효과와 부가적인 효과를 넣어 완성한 그림을 서로 비교해보자. 표현을 세밀하게 할수록 그림의 역동성이 배가됨을 알 수 있다.

03

웹툰+디지털 일러스트
실전 테크닉

표지는 작품의 얼굴을 그리는 것과 같다. 작가가 독자들과 만나는 첫 이미지이기도 하다. 표지에는 작품의 주제도 담겨야 하지만, 읽고 싶다는 느낌을 전달함으로써 독자들의 호응을 유도할수 있어야 한다. 만화 작업은 최종 결과물이 나오기까지 고려해야할 사항이 너무나 많다. 부단한 연습으로 실전 경험을 충분히 쌓아야 하는 이유가 여기에 있다.

01

세밀한 그림을
그리는 방법
트레이싱

트레이싱이란 사진 등을 바탕에 깔고 베끼는 방법을 말한다. 원본 그대로 옮겨 그리는 작업을 말한다고 봐도 좋다. 사실성 있고 디테일한 그림을 그릴 때 작가들이 종종 사용하는 방법이다. 이때 인터넷에서 구한 사진이라고 마구 사용해서는 안 된다. 사진은 찍은 사람에게 저작권이 있으므로 문제가 발생할 수도 있기 때문이다. 따라서 자신이 직접 찍은 사진을 활용하거나 저작권에서 자유로운 사진을 써야 한다.

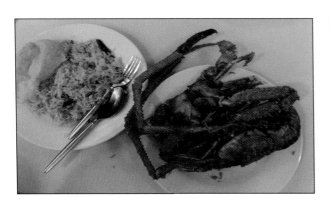

01

트레이싱 작업에 필요한 사진을 불러온다.

02

바탕 사진 위에 새로운 레이어를 만들어 그림을 따라 그린다. 이때 선을 굵기를 정하는 것이 중요하다. 트레이싱 작업을 빨리 하는 것보다 정교하고 꼼꼼하게 하는 것이 중요하다. 완성된 펜선과 원본 그림을 비교해보자.

03

불필요한 선은 임의로 삭제하듯이 컬러링 작업을 할 때도 불필요한 색을 제외하여 일정한 톤으로 맞춰 완성하는 것이 좋다. 그림에서 알 수 있듯이 꽃게에 묻은 양념들은 표현하지 않았다.

04

그림에 명암을 넣어 사실감을 높인다. 배경 처리까지 하여 완성한 그림.

02

우주를 배경으로
연출하는
디지털 일러스트
작업기술

그림 주제: 21세기는 엄청난 속도로 과학의 발전이 이뤄지고 있다. 최첨단 초음속 우주왕복선을 타고 우주를 안방 드나들 듯 자유롭게 오가는 날이 올지도 모른다. 언제 어디서나 핸드폰으로 질병을 찾아내고 자신의 모든 것을 응용하고 만들 수 있는 시대가 되었다.

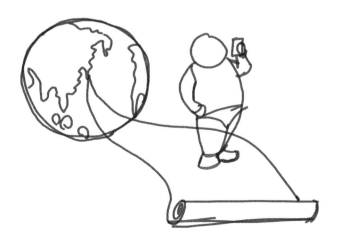

01

위 주제에 맞게 그림을 스케치하는 게 중요하다. 우선 러프하게 밑그림을 그린다.

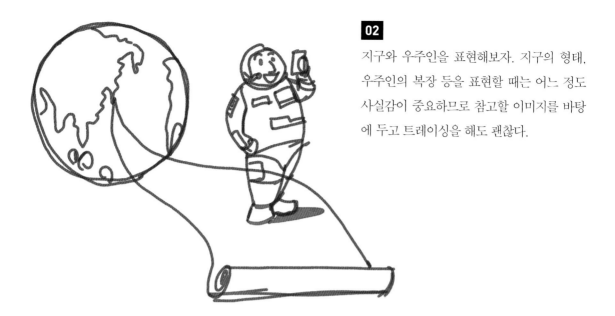

지구와 우주인을 표현해보자. 지구의 형태, 우주인의 복장 등을 표현할 때는 어느 정도 사실감이 중요하므로 참고할 이미지를 바탕에 두고 트레이싱을 해도 괜찮다.

03

광활한 우주의 느낌을 표현하기 위해 작은 행성과 우주왕복선 그림도 준비해놓는다.

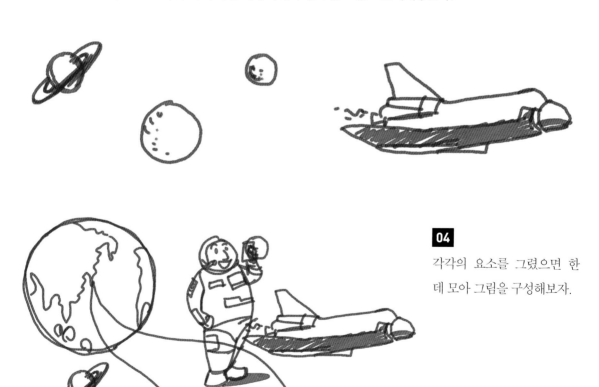

04

각각의 요소를 그렸으면 한데 모아 그림을 구성해보자.

웹툰+디지털 일러스트 실전 테크닉

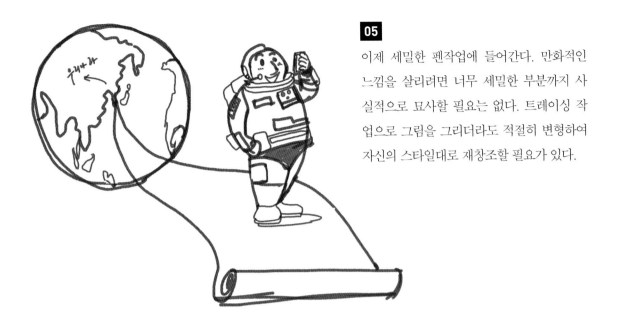

05

이제 세밀한 펜작업에 들어간다. 만화적인 느낌을 살리려면 너무 세밀한 부분까지 사실적으로 묘사할 필요는 없다. 트레이싱 작업으로 그림을 그리더라도 적절히 변형하여 자신의 스타일대로 재창조할 필요가 있다.

06

우주복을 입은 모습을 펜선으로 완성한 그림.

07

우주선은 상상해서 그릴 수도 있지만 실제 이미지를 반영하여 그리는 편이 쉽고 작업하기에도 좋다.

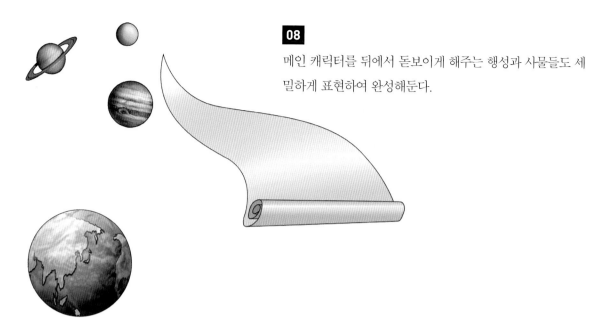

08

메인 캐릭터를 뒤에서 돋보이게 해주는 행성과 사물들도 세밀하게 표현하여 완성해둔다.

09

지구를 그리고 디지털 일러스트의 배경으로 사용될 백그라운드도 만들었다. 광대한 우주의 느낌이 살아나도록 앞에서 배운 다양한 효과를 적용하여 표현해보자.

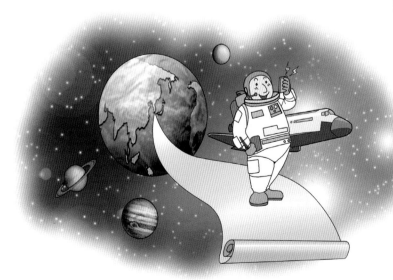

▲ 완성된 그림

10

지금까지 준비한 그림의 요소들을 한데 모아 형태를 만들면 완성된다. 완성된 그림의 전체적인 조화를 다시 한 번 점검해본다.

03

독자들이 보는
첫 이미지
표지 디자인

표지는 작품의 얼굴을 그리는 것과 같다. 작가가 독자들과 만나는 첫 이미지이기도 하다. 표지에는 작품의 주제도 담겨야 하지만, 읽고 싶다는 느낌을 전달함으로써 독자들의 호응을 유도할 수 있어야 한다.

01

다음과 같은 설정이 주어졌을 때 어떤 표지를 만들면 좋을지 생각해보자. 웹툰이든 일러스트든 스스로 상상하고 감각적으로 만들어야 한다.

주제: 타이틀과 표지 디자인해보기
만화 독자층: 중, 고, 일반
내용: 우주 시대가 열렸다. 무한한 가능성이 있는 우주의 신비를 밝히기 위해 연구하고 개발하는 사람들의 이야기를 소개한다.
표지에서 전달하고자 하는 메시지: 우리나라도 우주에 관심을 가지고 접근해보자.
표지 타이틀: 로켓 타고 떠나는 신비한 우주여행

표지에서 전달하려는 메시지와 타이틀을 생각하여 하늘을 그려보았다. 표지의 실제 크기를 고려하여 배경을
그리는 것이 중요하다. 이때 표지 타이들이 어디에 들어갈 것인지를 염두에 둬야 한다. 처음 시작하는 과정이
지만 머릿속에는 결과물에 대한 구체적인 이미지가 있어야 한다. 그 느낌과 구성을 손으로 적어 보는 것도 좋
은 방법이다.

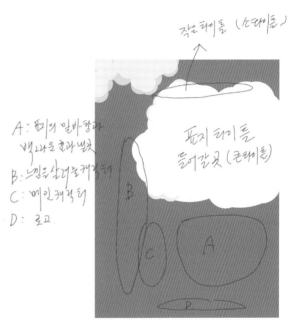

작은 타이틀 (소타이틀)

표지 타이틀
들어갈 곳 (큰타이틀)

A : 표지의 밑바탕과
 백그라운 효과 받을것
B : 느낌을 살려줄캐릭터
C : 메인캐릭터
D : 로고

스케치한 곳의 Ⓐ 부분에 들어갈 그림
을 과학적인 느낌이 나도록 그리고 싶
다. 하지만 '과학적'이라는 느낌을 어
떻게 구체화해야 할까? 이럴 때는 인
터넷에서 다양한 자료를 보면서 느낌
을 찾아가야 한다. 박람회장 혹은 연구
소를 연상하게 하는 그림으로 표현해
보았다.

배경과 주요 그림을 조합해 1차 확인을 해본다. 전체 구조를 보면서 여기에 들어갈 구체적인 캐릭터를 그린다. 만화의 메인 캐릭터와 보조 캐릭터를 활용하면 된다. 만화의 내용에서 주요한 장면을 가져와도 되지만, 될 수 있으면 표지 자체의 완결성을 고려해 새로운 형태로 그리는 편이 좋다. 때로 만화를 의뢰한 곳에서 원하는 캐릭터를 넣어달라고 하는 경우도 있다. 이럴 때는 요구 조건에 맞춰줘야 한다.

◀ 만화에 등장하는 메인 캐릭터 　 ◀ 보조 캐릭터

05

배경과 캐릭터를 조합해 구도를 살펴본다. 원래 스케치와 비교하며 수정해나가면 된다. 이때 표지 전체의 컬러 등을 고민해야 한다. 캐릭터의 크기나 색감을 수정하면서 완성도 높은 표지를 만들어보자.

　두 그림을 비교해보면 어떻게 달라졌는지 확연히 드러난다. 색감이 바뀌었고, 캐릭터의 위치도 달라졌다. 표지는 발주처의 요구에 따라 달라지기도 한다. 발주처가 마음에 들어 하지 않는다면 수정 작업이 불가피하다. 그렇다고 원하는 대로 그리는 것도 문제다. 이럴 때는 충분한 커뮤니케이션을 통해 작가가 자신의 그림으로 설득하는 과정도 중요하다.

다양한 요소를 조합하여 완성한 표지. 수정 작업을 염두에 두고 psd 파일로 저장한다.

1. 타이틀이 들어갈 자리
2. 주문자의 로고가 들어갈 자리
3. 메인 캐릭터
4. 보조 캐릭터
5. 메인 백그라운드
6. 보조 백그라운드(기타 행성 포함)
7. 기초 백그라운드

국제우주조직위원회

▲ 완성한 표지

04

표지 타이틀
디자인

코믹스 버전

01

앞서 만든 표지에 넣을 타이틀을 디자인해보자. 이 책에서 글씨체를 만드는 다양한 방법을 소개했다. 기본 테크닉을 활용하여 표지에 적합한 독특한 글씨체를 만들어보자. 표지를 만들 때 주어진 설정을 다시 떠올려보자.

주제: 코믹스 버전 표지 타이틀 디자인해보기

만화 독자층: 중, 고, 일반

내용: 우주 시대가 열렸다. 무한한 가능성이 있는 우주의 신비를 밝히기 위해 연구하고 개발하는 사람들의 이야기를 소개한다.

표지에서 전달하고자 하는 메시지: 우리나라도 우주에 관심을 가지고 접근해보자.

표지 타이틀: ❶ 로켓 타고 떠나는 신비한 우주여행

표지 타이틀 ❶은 '로켓 타고 떠나는 신비한 우주여행'이다. 타이틀 문구를 '로켓을 타고 떠나는'과 '신비한 우주여행'으로 구분해 다양한 방식으로 만들어보자. 타이틀 글씨체를 만드는 데 정답은 없다. 다른 사람의 작품을 보며 스스로 창작하고 연구해야 한다.

완성한 타이틀을 표지에 적용해보았다. ❶번과 ❷번 중에 자신이 발주자라면 어떤 타이틀을 선택하겠는가? 독자들은 어떤 타이틀을 선호할까? 이런 질문을 하면 표지 전체의 완성도를 높일 수 있다. 표지를 구상하고 디자인하는 일은 결코 단번에 되는 작업이 아니다. 관계자와 아이디어를 공유하고 독자층의 기호를 파악하여 최종 결과물을 내놓기까지 고려해야 할 사항이 너무나 많다. 충분한 연습으로 실전 경험을 많이 쌓기 바란다.

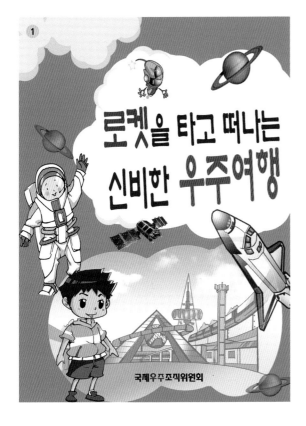

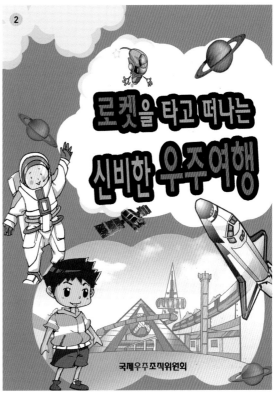

이번에는 새로운 표지 타이틀의 글씨체를 만들고 표지에 적용해보자. 주어진 설정에 맞춰 먼저 글씨를 어떻게 배열하면 좋을지를 생각한다.

> 주제: 코믹스 버전 표지 타이틀 디자인해보기
> 만화 독자층: 중, 고, 일반
> 내용: 우주 시대가 열렸다. 무한한 가능성이 있는 우주의 신비를 밝히기 위해 연구하고 개발하는 사람들의 이야기를 소개한다.
> 표지에서 전달하고자 하는 메시지: 우리나라도 우주에 관심을 가지고 접근해보자.
> 표지 타이틀: ❷ 우주인들은 어떻게 오줌을 눌까요?

우주인들은 어떻게

오줌을 눌까요?!

그림처럼 '우주인은 어떻게' 부분과 '오줌을 눌까요?' 부분을 떼어놓고 타이틀을 디자인한다. 2줄로 형성된 타이틀이 표지를 만들 때의 그림에 적합하다.

어린이들이 좋아할 만한 글씨체를 선택하여 외곽선 효과를 적용해 타이틀을 만들었다.

조금 느낌 있는 글씨체를 선택해 타이틀을 만들어보았다. 글씨체에 따라 외곽선 효과를 적용했을 때 자칫 잘 안 보일 수도 있으므로 이를 감안해 작업해야 한다.

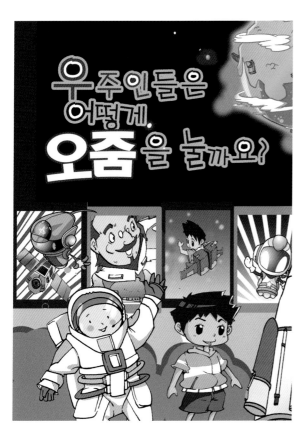

05

앞에서 만든 타이틀 글씨체를 표지에 적용해 두 가지 버전으로 작업해보았다. 글씨체를 달리할 때 표지의 전반적인 느낌이 어떻게 변하는지 예시를 통해 살펴보자.

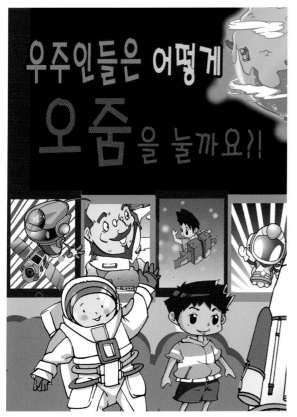

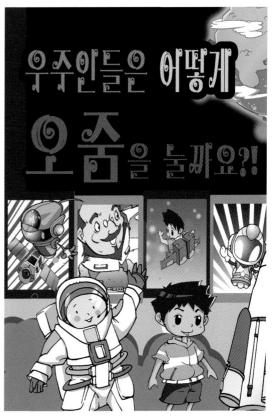

웹툰+디지털 일러스트 실전 테크닉

다양한 표지를 보면서 어떻게 디자인했을까 하고 질문하면서 그 과정을 분석해보면 배우는 바가 많다. **①** 의 경우 만화의 특성을 잘 살렸다. 깔끔한 디자인과 임팩트가 강한 타이틀이 조화를 이뤄 주제를 잘 드러내고 있다. **②** 의 경우 아파트에 실제로 살고 싶다는 생각이 들 정도로 표지 그림이 정교하여 한 폭의 그림 같다. **③** 의 경우 어린이의 감성을 감안해 화재 상황과 안전이라는 주제를 잘 부각했다.

▲ 〈건강백서〉, 스튜디오 그리기 제작

▲ 〈e편한 세상〉, 창조 스튜디오 제작

◀ 〈어린이 생활안전〉, 스튜디오 그리기 제작

05

표지 타이틀 디자인

웹툰 버전

01

앞에서 코믹스 버전의 표지 타이틀을 만드는 방법을 소개했다. 이번에는 웹툰 버전의 타이틀을 만들어보자. 주어진 설정을 확인해보자.

> 주제: 웹툰 버전 표지 타이틀 디자인해보기
> 웹툰 독자층: 중, 고, 일반
> 내용: 우주 시대가 열렸다. 무한한 가능성이 있는 우주의 신비를 밝히기 위해 연구하고 개발하는 사람들의 이야기를 소개한다.
> 표지에서 전달하고자 하는 메시지: 우리나라도 우주에 관심을 가지고 접근해보자.
> 표지 타이틀: ❶ 로켓 타고 떠나는 신비한 우주여행

코믹스 버전의 타이틀과 웹툰 버전의 타이틀은 다른 특성이 있다. 코믹스 버전은 종이 책의 특성상 책의 크기가 곧 표지의 크기가 된다. 또한 표지와 본문 내용이 바로 이어지지 않는다. 하지만 웹툰의 표지는 일단 크게 만들 필요가 없다. 본문 내용이 바로 아래로 이어지기 때문이다. 이런 특성을 바탕으로 웹툰의 타이틀을 디자인해보았다.

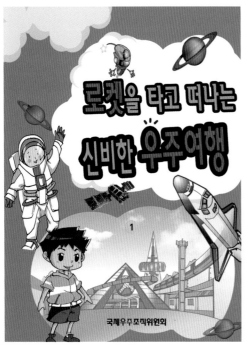

① 코믹스의 표지

② 코믹스 버전의 타이틀을 그대로 사용했다.

③ 보조 캐릭터를 타이틀의 왼쪽에 배열했다.

④ 메인 캐릭터를 타이틀의 오른쪽에 배열했다.

⑤ 그린이의 이름을 꼭 넣어야 한다.

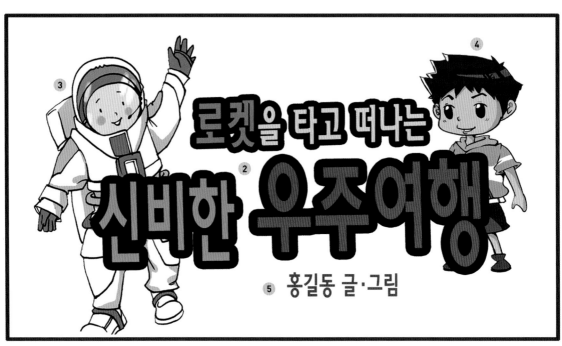

이렇게 만든 웹툰 타이틀을 실제 웹툰에 대입해 완성해보았다. ① 번, ② 번 예시를 통해 웹툰 바탕에 그러데이션 효과를 넣느냐 넣지 않느냐에 따라 달라지는 느낌도 확인하기 바란다.

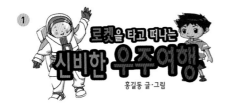

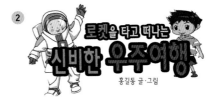

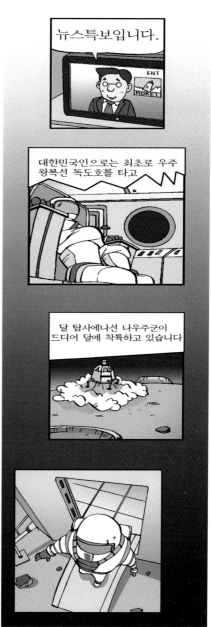

앞서 소개한 방법을 활용하여 이번에는 두 번째 표지 타이틀의 코믹스 버전을 웹툰 버전으로 바꿔보자.

① 코믹스의 표지

② 코믹스 버전의 타이틀을 그대로 사용했다.

③ 메인 백그라운드

④ 그린이의 이름을 꼭 넣어야 한다.

주제: 웹툰 버전 표지 타이틀 디자인해보기

웹툰 독자층: 중, 고, 일반

내용: 우주 시대가 열렸다. 무한한 가능성이 있는 우주의 신비를 밝히기 위해 연구하고 개발하는 사람들의 이야기를 소개한다.

표지에서 전달하고자 하는 메시지: 우리나라도 우주에 관심을 가지고 접근해보자.

표지 타이틀: ❷ 우주인들은 어떻게 오줌을 눌까요?

완성한 웹툰 버전의 타이틀을 실제 웹툰에 대입해 완성해보았다. ❶번은 검정색 바탕으로 만든 반면 ❷번은 바탕에 검정색으로 그러데이션 효과를 주었다. 그러데이션 효과는 앞에서 설명한 내용을 참조하여 적용하면 된다.

06

웹툰+디지털 일러스트
작업기술
실전 응용법

01 디지털 일러스트―웨딩 이미지

부드러운 브러시로 일일이 컬러의 농도를 조절하면서 그린 디지털 일러스트다. 은은한 수채화의 느낌이 나도록 했다. 신랑과 신부의 아름다운 결혼식 모습이 잘 전달될 수 있도록 따뜻하고 사랑스러운 분위기를 전달하는 것이 관건이다. 웨딩업체의 주문을 받아 포토샵으로 작업하여 완성했다.

앞에서 배운 웹툰과 디지털 일러스트의 테크닉을 응용하면 얼마든지 멋진 그림을 완성할 수 있다. 웨딩 이미지에 사용된 컬러링의 다양성에 주목하여 직접 그려보자.

02 디지털 일러스트—사이언스

우리가 소비하는 농산물은 어디에서 나고 어떤 과정을 거쳐 우리에게 오는 걸까? 이 그림은 그 과정을 쉽게 전달하기 위해 작업한 디지털 일러스트다. 생산-안전성 검사-유통의 과정을 한눈에 파악할 수 있도록 화살표의 방향으로 자연스럽게 눈길이 가도록 구성했다.

그림을 그리다 보면 주문자의 요구에 의해 원하지 않은 그림을 그려야 할 때도 있다. 때로는 어려운 과학적인 느낌의 그림을 그려야 할 수도 있다. 이런 경우 그림 자체를 잘 그리는 것에 앞서 주문자의 의도와 전달하려는 메시지를 분명히 파악해 디자인 요소가 물 흐르듯 연결되어 전체적으로 안정되고 자연스러운 느낌을 전달하도록 힘을 기울여야 한다.

웹툰과 디지털 일러스트 작업을 하면서 커뮤니케이션 능력을 함께 기르는 것도 그리는 이가 갖춰야 할 중요한 덕목이다.

웹툰+디지털 일러스트 실전 테크닉

대전시청의 만화로 보는 교통캠페인 "먼저가슈"의 표지 일러스트다. 행복하고 안전한 시민의식을 표현하기 위해 교통캠페인의 글씨체를 녹색으로 선택했다. 부드러운 느낌의 이미지와 어울릴 수 있도록 타이틀 글씨체 또한 둥근 외곽선 효과를 주어 처리했다. 여러분이라면 어떤 느낌의 표지를 만들 수 있을지 연구해보자.

웹툰과 디지털 일러스트의 테크닉을 이용하여 홍보용 전단을 만들어보았다. 전단의 타이틀은 위쪽이나 아래쪽에 넣는 게 보통이다. 예시에서는 주목도를 높이기 위해 위쪽에 넣었다. 한 장의 전단이지만 여기에는 웹툰과 디지털 일러스트의 작법기술이 다양하게 들어가 있다. 캐릭터 스케치, 컬러링, 컷 분할, 장면 연출, 대사 전달, 다양한 배경 효과 적용, 타이틀 만들기 등에 이르는 세세한 작업을 스스로 구상하고 진행할 수 있어야 한다. 그래야만 웹툰과 디지털 일러스트를 제대로 그리는 작가가 될 수 있다.

이 책에서 소개한 만화의 메커니즘을 익히고 기초작법과 응용 테크닉을 부단히 연습한다면 소망하는 꿈을 이룰 수 있을 것이다.

변하지 않는 만화의 기본 메커니즘을 익히자

만화를 시작한 지 벌써 몇 해가 흘렀는지 기억이 가물가물할 정도다. 그만큼 시간을 잊고 오직 만화만을 그리고 만화만을 생각하며 살아왔다. 정확한 것은 1977년 3월 이른 봄 뽀송뽀송한 젖살이 채 빠지지 않은 어린 나이에 만화를 시작했다는 것이다.

겁 없이 맨땅에 헤딩하는 심정으로 덤볐고, 싸웠다. 누구 하나 제대로 만화를 가르쳐주지 않았던 시절이 있었기에 나 하나 만이라도 후학들에게 필요한 책을 내야겠다고 결심했는지도 모른다. 그랬기 때문인지 만화작가로서는 드물게 만화 이론서를 많이 펴냈고, 큰 상을 받는 기쁨도 맛보았다.

오늘날 수많은 정보가 넘쳐난다. 만화라고 예외는 아니다. 혼란스러울 정도로 수많은 정보 속에서 만화의 진리를 찾는다는 것은 무의미한 일로 보이기도 한다. 하지만 나는 만화를 그리는 기본 메커니즘은 존재하고 시대가 바뀌어도 틀을 벗어나지 않는다고 확신한다.

그렇기에 이 책에는 세월이 흘러도 변하지 않는, 만화를 그리는 데 기본이 되는 메커니즘만을 다루었다. 여기 소개한 내용을 제대로 배우고 익힌다면 웹툰과 디지털 일러스트의 기본적인 테크닉은 구사하리라 믿는다.

오늘도 전국에서 수많은 만화작가 지망생들이 앞 다투어 웹
툰에 도전하고 있다. 그들에게 작은 도움이 되고 싶어 이 책을
만들었다. 힘들다고 넘어지더라도 꿈을 포기하지는 말자. 포기하는 순간 가슴의
응어리는 영원히 풀어지지 않는다. 작은 소망이라도 이 책을 통해서 풀기를 기원
한다.

이 책에는 수십 년간 만화를 그리며 익힌 경험과 생각들이 빼곡히 담겨 있다.
변하지 않는 만화의 기본 메커니즘을 재미있게 배울 수 있기를 바란다. 이 책을
읽어준 독자들께 감사드린다.

책을 출간하기까지 도와준 생각비행 조성우, 손성실 선생님과 이 책의 만화 그
림 작업을 도와준 왕군승 군, 항상 내 편에 서서 응원해주시는 세한대학교 만화
애니메이션학과 조득필 교수님, 그리고 제자들에게 감사한다.

포토샵으로 쉽게 배우는
웹툰+디지털 일러스트+태블릿 마스터

초판 1쇄 인쇄 | 2016년 10월 1일
초판 1쇄 발행 | 2016년 10월 10일

지은이 길문섭
책임편집 손성실
편집 조성우
마케팅 이동준
디자인 권월화
용지 월드페이퍼
제작 ㈜상지사P&B
펴낸곳 생각비행
등록일 2010년 3월 29일 | 등록번호 제2010-000092호
주소 서울시 마포구 월드컵북로 132, 402호
전화 02) 3141-0485
팩스 02) 3141-0486
이메일 ideas0419@hanmail.net
블로그 www.ideas0419.com

ⓒ 생각비행, 2016, Printed in Korea.
ISBN 978-89-94502-98-4 13650

* 책값은 뒤표지에 있습니다.
* 잘못된 책은 바꾸어드립니다.

* 이 책은 2016년 세한대학교 연구비 일부를 지원받아 제작되었습니다.
* 책의 내용 중 저작권에 관련된 사항의 작가 이름이나 해당 출판사 및 관계자의 이름이
 누락된 곳이 있을 시 연락주시면 반영하겠습니다.